家庭美術館／美術家傳記叢書

痕紋・印紀
周　瑛

廖新田／著

國立台灣美術館 策劃　National Taiwan Museum of Fine Arts　藝術家 執行

照耀歷史的美術家風采

「家庭美術館——美術家傳記叢書」於民國八十一年起陸續策劃編印出版，網羅二十世紀以來活躍於藝術界的前輩美術家，涵蓋面遍及視覺藝術諸領域，累積當代人對前輩美術家成就的認知與肯定，闡述彼等在我國美術史上承先啟後的貢獻，是重要的藝術經典。同時，更是大眾了解臺灣美術、認識臺灣美術家的捷徑，也是學子及社會人士閱讀美術家創作精華的最佳叢書。

美術家的創作結晶，對國家社會以及人生都有很重要的價值。優美的藝術作品能美化國家社會的環境，淨化人類的心靈，更是一國文化的發展指標，而出版「美術家傳記」則是厚實文化基底的重要工作，也讓中華民國美術發展的結晶，成為豐饒的文化資產。

Artistic Glory Illuminates History

In order to organize the historical archives of Taiwan art, *My Home, My Art Museum: Biographies of Taiwanese Artists*, a consecutive series that recounts the stories of various senior artists in visual arts in the 20th century, has been compiled and published since 1992. Accumulating recognition and acknowledgement for their achievement and analyzing their contributions to the development of art in our country, it is also a classical series of Taiwan art, a shortcut to understand the spirit and Taiwanese artists, and a good way for both students and non-specialists to look into the world of creative art.

Art creation has important value for the country and society from which it crystallizes, and for the individuals who create or appreciate it. More than embellishing our environment and cleansing our minds, a fine work of art serves as an index of the cultural status of a country. Substantiating the groundwork of our cultural progress, the publication of these artist biographies consolidates the fine arts development in the Republic of China, turning it into a fecund cultural heritage.

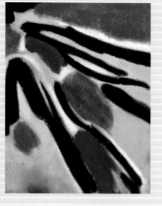

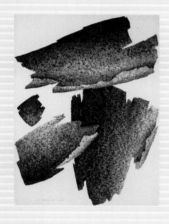

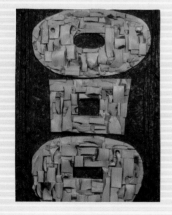

附錄

周瑛與作品（吳心如組圖製作）

一、民國時代・日本時代

周瑛原名周林長，福建長汀人，1922年生，正好是中國大陸的民國十一年與臺灣的大正十一年，是兩岸現代美術起步時期。他就讀於福建省立師範學校，以及福建師範專科學校藝術科，分別師從謝投八、吳啟瑤學習寫實繪畫及木刻版畫。在學時的周瑛多才多藝，活躍投入。他的風景素描有大將之風，木刻作品技巧高超。1949年應唐守謙校長之邀來臺北師範學校藝術科任教。

[右頁圖]
周瑛　風景素描：橋畔（局部）
約1945　素描、畫紙
27×17cm

周瑛攝於畫室。

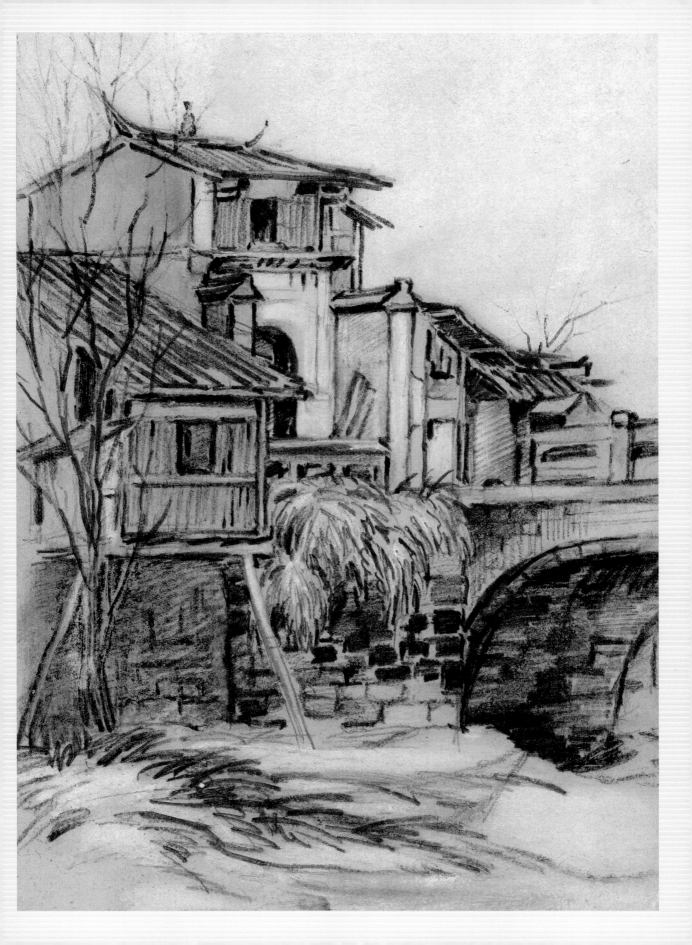

▎民國十一年、大正十一年

　　周瑛兒時原名周林長，出生於1922年。「林長」這個名字，是母親李玉卿祈求媽祖婆林默娘能保庇愛兒平安成長的心願。中國東南沿海是拜奉媽祖娘娘的區域，從福建、浙江、廣東，延伸至臺灣、東南亞等靠海的地帶。林默（小名默娘）出生於福建湄洲，周林長出生於福建內陸的長汀。媽祖慈悲為懷，體恤眾生萬物，更何況是同鄉？他於二十六歲來到臺灣，也是天后娘娘的「管區」。他以九十歲辭世，人稱「鮐背之年」，算是高壽，看來真的有天上聖母的護祐。

　　若閉著眼睛想像一下這個時空定點：第一次世界大戰結束（1914-1918），世界正進入休養生息、權力重整的階段。各地歷史同時進展，1922年的兩岸，不，應該說：當時的中國、日本殖民地臺灣是什麼狀況？在中國是民國十一年，而1895年因馬關條約割讓給日本的臺灣是大正十一年。同樣是「十一年」，命運卻大大不同：中國正處於軍閥割據時期（1916-1928），中國共產黨第二次全國代表大會選出陳獨秀為委員長；臺灣則是進入被日本殖民統治的第二十七年，屬於內地延長主義的同化時期。

被譽為中國現代美術奠基者的「四大校長」身影：顏文樑（左上）、劉海粟（左下）、林風眠（右上）、徐悲鴻（右下）。（藝術家出版社提供）

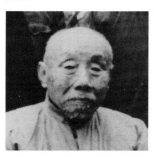

　　在美術發展上，中國的狀況，以藝術學校的「四大校長」為例：上海美專校長劉海粟（1896-1994）的人體畫事件方興未艾，顏文樑（1893-1988）擔任蘇州美術學校校長（後來赴巴黎國立高等美術學院就讀），林風眠（1900-1991）剛進入法國巴黎國立高等美術學院，徐悲鴻（1895-1953）則正準備進入巴黎國立高等美術學院。由這四位被譽為中國現代美術的奠基者及啟蒙者的身影可略知，大陸的新興美術系統正在醞釀之中。

　　在臺灣的1922年，人稱「臺灣孫中山」蔣

渭水（1890-1931）的《臨床講義》，以及「以助長臺灣文化」為宗旨的
臺灣文化協會甫於前一年發表與成立，「臺灣議會設置請願運動」已進
行了兩年，社會與文化啟蒙運動正蓄勢待發。2月，臺北師範學校數十
名學生因交通規則與日警衝突，發生第一次罷課學潮，十五名學生遭
勒令退學（第二次學潮領導者為留日藝術家陳植棋，1906-1931）。黃土
水（1895-1930）甫畢業於東京美術學校，以〈擺姿態的女人〉入選第四
回帝展，並受日本皇家委託創作〈帝雉〉、〈華鹿〉等作品。他在《東
洋》雜誌所發表的〈出生於臺灣〉結論道：「我們應該勇猛地朝著自己
的理想邁進。期待藝術上的福爾摩沙時代來臨。」是一篇讓人為之動
容的文章。和黃土水同時畢業的臺中人、號稱留日習畫第一人的劉錦
堂（1894-1937），在那一年因五四運動的號召，改名王悅之，轉往中國就
讀北京大學中文系。臺灣「文創前輩」顏水龍（1903-1997）也接棒進入
東京美術學校西畫科就讀。影響臺灣現代美術發展甚深、以英式田園水
彩畫見長的石川欽一郎（1871-1945），將於兩年後再次到素有「臺灣藝術
家搖籃」之稱的臺北師範學校擔任囑託（教師），而陳澄波（1895-1947）
也將離臺赴日習藝。另外，那一年，兩位在臺日本畫家鄉原古統（1887-
1965）、鹽月桃甫（1886-1954）分別以東洋畫及西洋畫在博物館聯展。
三位日人——再加上木下靜涯（1889-1988），是促成1927年臺灣美術展
覽會（簡稱「臺展」、「灣展」）的主要推手。十六屆的臺、府展（1927-

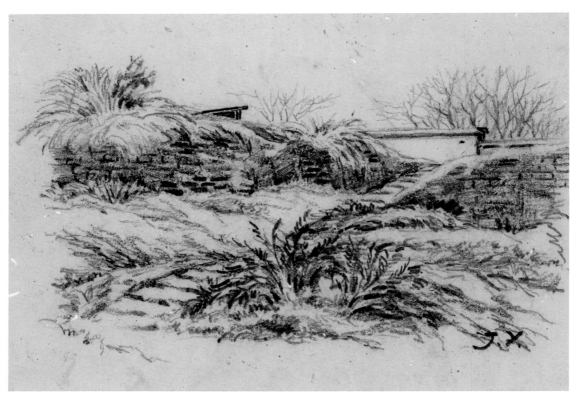

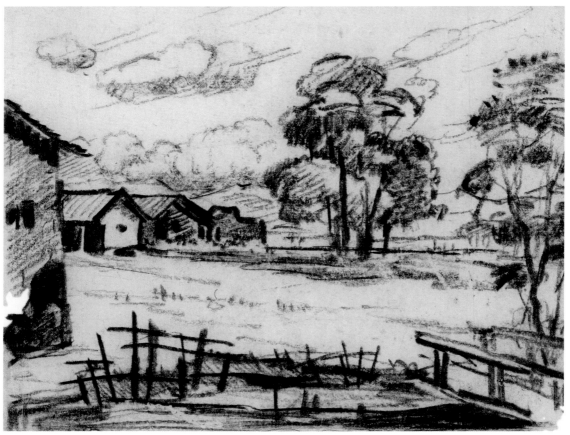

[上圖] 周瑛　風景素描：階梯　約1945　素描、畫紙　17×24cm
[下圖] 周瑛　村野（一）　約1945　鉛筆、色粉筆、畫紙　14.5×18.5cm

［上圖］周瑛　冬日　約1945　素描、畫紙　16×23cm
［下圖］周瑛　山景　約1945　淡彩、素描畫紙　14×18.5cm

13

1936，1938-1943）構成臺灣美術運動史論述的基本架構。

這樣比較起來，20世紀的前二十年，臺灣的近代美術發展已率先起步，但兩條軌道不同，雖然都是西化與現代化，發展內容與走向是頗為不同的。中國和臺灣分別受到法國、日本的影響，大體上以新古典主義及印象主義為風格差異，前者強調古典寫實的表現與相關主題詮釋，後者則呈現光影筆觸的變化與現代生活的描繪。

為何要如此做橫向歷史斷面的比較？因為因緣際會（德國歷史哲學家黑格爾所謂的「歷史弔詭」），長大以後的周林長（周瑛）會把這兩種軌跡連繫起來，成為一條自己的藝術道路。這種兩岸銜接與傳統、現代的整合，是臺灣文化的縮影與亞洲藝術現代性的典型。揭開來看，正好可以藉由周瑛的生命史來了解戰後臺灣藝術激烈發展的一面。藝術家個人的創作史其實是被鑲嵌在大歷史與文化架構中不斷形塑與辯證地對話，這也是我們閱讀藝術史的目的與價值。因為這層歷史的框架，也讓藝術的意義有了更宏觀的美學視野，除了個人的美感體驗與創作之外。

從周林長變身周瑛

周林長從小在教會幼稚園就讀，閱讀聖經、進教堂做禮拜稀鬆平常，牧師甚至還培養、鼓勵，不排除未來以擔任牧師為職志。但原本平順的生活，在初中畢業（1937）後起了大的波折。原來是，父親做了主，把鄰居兩位小姑娘安排許配給他，因此屢遭同學嘲笑。十六歲的年輕人受不了這種譏諷式的「校園霸凌」，竟然採取極為激烈的手段來抗議——離家出走，兩個對門小丫頭若不嫁掉，他永遠不回家（一般不就是鬧鬧彆扭表示不滿就作罷）。此後兩岸因戰亂相隔，直到臨終仍未能回老家。至於那兩位姑娘後來的命運如何，也不得而知。可見當時的心理衝擊，以及周林長個性上的倔強；對於一個不到二十歲的小孩，這個決定實在有夠壯烈堅決。於是，他給自己改了名字：周瑛，號亞南。因為家人不肯告知生辰八字（這在現代人來說，真有些不可思議。

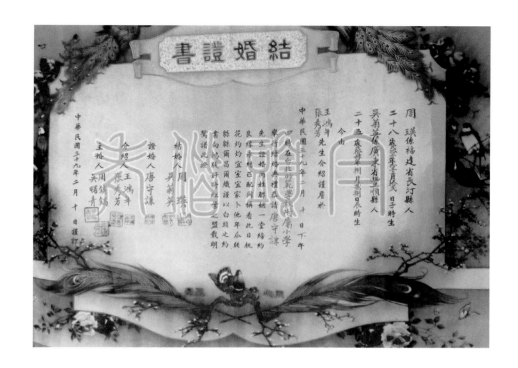

結婚證書

周瑛結婚證書上的出生日期是自己訂的。

讀到初中了還不知道自己的生日？那麼，十多年來都沒有過特別的慶生活動？）於是，他選擇一個好記又好用的日子權充自己的出生日期：11月12日，當時全國都放假的「國父誕辰」（連1950年的結婚證書也是這個時間，加上子時——凌晨1至3點）。說也奇怪（例如：如何通過證件檢驗等程序），1939年，在初中美術老師介紹與保薦下以初二結業跳級考入有「閩師之源」的福建省立師範學校藝術科（1936年成立於福州烏石山，1938年因日本侵犯閩海乃遷至永安，後更名省立永安師範學校，1966年因文化大革命停辦，後改設三明學院）。1931年日軍發動九一八事變，該校師生以文藝抗日運動著稱。三年後周瑛畢業，在龍岩中學、明溪中學擔任美術老師。

　　歷史是會重演的，周林長變周瑛的代價是離家出走。1974年，周瑛的兒子周健（子荏）想報考國立藝專，理由卻是「比較好考」，嚴格的老爸給了兒子一巴掌教訓，不知道是否是遺傳，兒子也離家出走。望子成龍、愛子心切的藝術爸爸在太太的勸解說理之下，還聘請當時最好的老師為兒子臨時補習一番，並面授機宜，果然順利考上，主修工藝設計。

▋福建師專、北師「臺柱」

　　1945年，日本戰敗投降，日本放棄臺灣統治權，中華民國接管，此時的周瑛選擇繼續進修，進入福建省立師範專科學校（簡稱福建師專）藝術科就讀。這個決定，讓他跟臺灣有著更密不可分的關係，應該說是機緣。

　　首先，成立於1941年的福建師專首任校長是唐守謙（1905-1998）。1944年，他擔任福建國立海疆學校教務主任，該校的成立乃「為戰後初期臺灣行政與文教事業發展提供人才」。1945年抗戰勝利，唐守謙擔任臺北師範學校（簡稱「北師」）校長，直到1952年（1960年後服務於東海大學十一年）。唐守謙，廈門大學畢業，赴美取得哥倫比亞大學碩博士學位，除教育治理專業，還以擅長填寫愛國歌詞聞名。1948年，周瑛畢業後赴臺北師範學校及政工幹校任教，和這位「永遠的校長」唐守謙有絕對關係。周瑛和吳菊英結婚時的證婚人就是唐守謙校長。福建師專所培養出來的一百多名學生渡海來臺，成為臺灣各師範學校（臺北、臺中、臺南師範及附屬小學）及教育機構的重建生力軍，「臺柱」之稱號當之無愧。北師藝師科有十四位教師，除廖德政（1920-2015）、陳承藩為本省籍之外，十二位外省籍中有五位來自福建師專（楊起煙、劉友璪、陳望欣、宋友梅），另三位是畢業於上海美專的福建人（黃啟龍、林嵩齡、孫立群）。南師藝師科十二位教師有十位是外省籍，來自福建師專的有張麟書一位，另一位是原孝怡，畢業於福建私立協和大學農藝系。但也不要忽略：二次大戰結束前後，福建師專的「進步學生運動」蓬勃，中共地下黨支部於1946

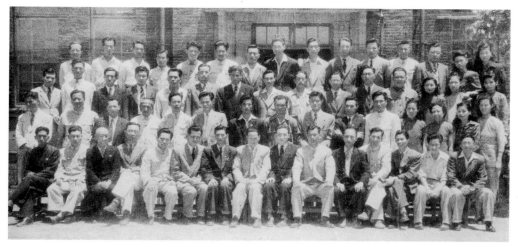

年成立，1949年8月福州解放。

　　其次，福建師專藝術科主任謝投八（1902-1995）是周瑛的藝術啟蒙者。他在菲律賓大學美術學院繪畫系習藝九年（1919-1928），跟隨過社會寫實主義畫家羅薩（Fabian Cueto de la Rosa, 1869-1937）和阿摩索羅（Fernando Amorsolo, 1892-1972），兩人所描繪主題帶有農工階級與地方色彩。後轉往法國朱立安學院（Académie Julian）學習六年，從學於保羅‧阿爾伯特‧勞倫斯（Paul Albert Laurens, 1870-1934）。勞倫斯任職於巴黎綜合理工學院（1919-1934），1933年入選法蘭西藝術學院院士，風格融合甜美和諧的中產階級與學院品味，其藝術家父親容‧保羅‧勞倫斯（Jean-Paul Laurens, 1838-1921）則同時任教於朱立安學院與巴黎國立高等美術學院。朱立安學院是畫家教授魯道夫‧朱立安（Pierre Louis Rodolphe Julian, 1839-1907）於1868年所設立的一所私人藝術學校與工作室，提供外國人及女生來學習學院藝術，以準備報考法國美術學院為目標，師資都是當時古典繪畫的一時之選，有的就是來自法國的各美術學院。徐悲鴻曾在此進修之後進入巴黎國立高等美術學院。勞倫斯同時也曾教授過中國畫家與藝術教育家呂斯百（1905-1973）、顏文樑，兩人均就讀過巴黎美院，風景畫作品風格有鮮明的學院風格。總之，這位被抗戰時期《東南日報》列為「進步藝術家」、更有「福建現代美術的開拓者」美譽的謝投八，在經歷菲律賓與法國兩個學習階段的經歷來判斷，其作品有

[上左圖]
臺北師範學校全體教職員合影，第一排中著淺色西裝者為校長唐守謙。

[右上、右下圖]
謝投八是周瑛的藝術啟蒙者，他年輕及老年身影。

[左頁上圖]
周瑛1945年考入福建省立師範專科學校藝術科，圖為福建師專圖書館。

[左頁下圖]
1948年位於福州烏石山的福建省立師範專科學校藝術科。

社會寫實主義和學院古典主義的兩種風格不難想見，雖然階級品味有差異（底層人民vs.貴族），但卻有趣地融合成第一代中國式油畫的特色，形塑中國現代化的獨特色彩。

四十五年後，已經是六十七歲的周瑛在國立歷史博物館的畫冊自序上寫著對這些恩師的感念：

謹以此次個展呈獻給朝思暮念養育我的雙親，和辛苦教導培育我的恩師：王秀南校長、唐守謙校長、謝投八主任、吳啟瑤、唐一帆、宋秉恆、林椿、吳壽祺等諸位教授，⋯⋯

沒有贅語，卻可以解讀出這些老師對他的藝術生涯的一輩子的影響。

█ 才華洋溢的師範生

用自己取的名字入學，學號是34503的周瑛在學的狀況如何？在畢業紀念冊上，一位筆名「非」的同學形容他，在全班僅八位同學中，他多才多藝，十八般武藝樣樣精通，甚至跨足戲劇活動、指揮。他名滿校園，又紅又忙，簡直可以以「狂」字來形容。當然，主要的才華還是在美術

1948年福建師專畢業紀念冊。

上，例如：當年的畢業紀念冊的封面就是出自他的設計，造形簡約又具有現代巧思；往後的作品中他常常運用圓點，早就在「畢業紀念冊」那八個字嗅出一些痕跡。毅然離家出走的個性也得到印證：倔強，富正義感，好打抱不平。在藝術表現上積極勤奮，別人這樣形容：

每次美術展覽會，他的作品總是占很多的份量，水彩、木刻、油畫、國畫、圖案……都有，尤其是水彩，更是他的拿手。

師範師專時期的創作表現如何？他畢業後將一批作品寄回家鄉長汀，由弟弟周炳榮代為藏匿保管數十年（因為解放後擔心被鬥爭），我們得以有幸親睹其藝術才華。以風景素描為例，線條輕重曲直得宜、明暗配置韻味十足、筆調老練成熟、肌理處理細膩到位、農村抒情氣氛之掌握恰如其分，整體看來頗有大將之風，很難讓人相信是出自一位二十出頭小夥子之手。構圖上疏密有致，特別是將水平線拉低，造成視野寬廣之感。雖然大部分留白不予處理，少數有雲朵的作品則相當有韻致而細膩。天空、雲、調子和光線是歐洲風景畫的靈魂與精神，往往是強調的重點（臺灣的風景畫則比較忽略這些元素），看得出來周瑛承襲了福建師輩謝投八詮釋下的法國學院傳統。

這些素描的簽名特別有趣，乍看像是英文寫法又不是英文字母，其實是把周瑛兩字的直式簽名正背面調反了過來，再橫擺，因為行筆流暢優美，像極了老外的英文簽名。想必是他的造形設計能力，再加上練習了很長的時間才能如此駕輕就熟。據聞，當時可能流行這種看似洋化其

[上圖]
周瑛在1948年福建師專畢業紀念冊上的畢業紀念照。

[下圖]
同樣畢業於福建師專的周瑛夫人吳菊英畢業紀念照。

19

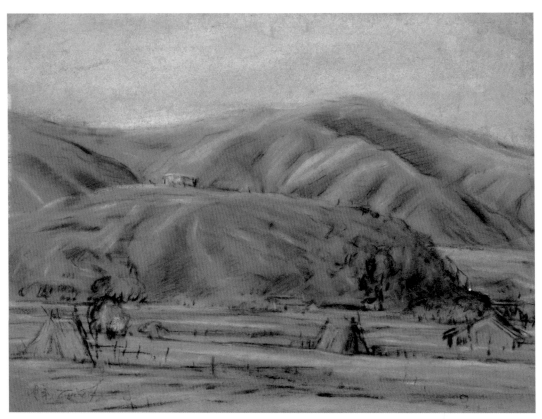

〔上圖〕周瑛　山野　約1945　色粉筆、畫紙　21×27cm
〔下圖〕周瑛　後院　1950年代　水彩、畫紙　43×55.5cm

［上圖］ 周瑛　林木　1950年代　水彩、畫紙　39.5×54.5cm
［下圖］ 周瑛　村莊　1959　水彩、畫紙　39×54.5cm

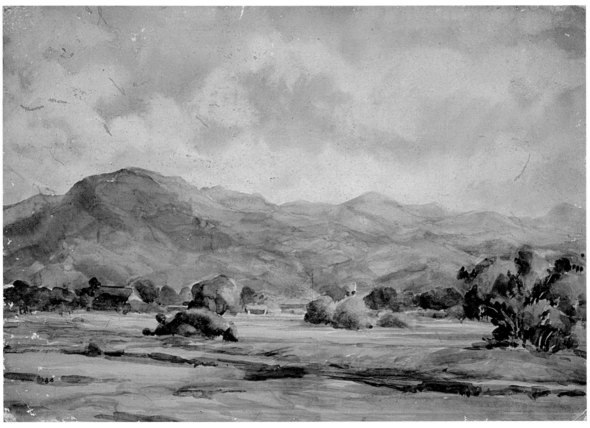

22

周瑛特別有趣的簽名。

周瑛　有電線的風景
約1945　素描、畫紙
14.5×18.8cm

周瑛　風景　1950年代
水彩、畫紙　39×54.5cm

實是暗藏玄機的中文簽字方式。

　　另一方面，來臺後他的精采木刻創作早已在校練就了一身功夫，尤其是受到宋秉恆（1912-1991）的指導。宋秉恆為浙江紹興人，1931年畢業於上海美專，1938年，他在福建創《大眾畫刊》，1939年開始從事木刻創作，歷任上海美專、福建師範、國立藝專，乃福建地區木刻運動領袖。周瑛的弟弟周炳榮特別點出周瑛具社會現實內容木刻作品，是在抒情的風景作品之後才發展出來，因為戰亂的關係，特別是抗戰勝利後社會問題嚴重，讓那一代的年輕人特別有時代責任感，因此創作了如〈失業〉、〈飢餓〉、〈粉筆生涯〉等作品來反映時勢。到臺灣後，他身邊還收藏著《死魂靈》（俄羅斯作家果戈理發表於1842年的批判現實主義小說）與《抗戰八年木刻選集》（1946年，紀念木刻導師魯迅逝世十周年）等

[右頁左上圖]
周瑛 望鄉 1949
木刻版畫 17.8×13.8cm

[右頁右上圖]
周瑛 父與子 約1949
木刻版畫 23×17.8cm

[右頁下圖]
周瑛 土石流 1949
木刻版畫 9.6×14cm
國立臺灣美術館典藏

宋秉恆在1940年代所作的木
刻作品〈逃難〉，刻畫逃難飢
荒的場景，動人心魄。

周瑛二十九歲與吳菊英結婚時
合影。

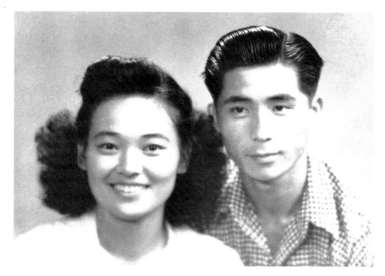

書，由此透露出周瑛學習痕跡的這批作品，在周炳榮看來是「體現了畫家的良心」。若仔細比對木刻作品裡的風景畫，其實取材自許多素描經驗的累積，尤其是樹木、屋舍和構圖，有諸多相似之處。也由此解讀，周瑛的創作有入世、出世的雙重性格。戰後臺灣的藝術養成教育，恐怕也是在這種情形下有彈性地發展開來。有的人甚至是說：白天畫宣傳畫、晚上則改畫現代畫。

　　至於大膽跟隨他到臺灣的女友，學號34235的歷史地理科吳菊英同學，在學校是什麼樣子呢？廣東豐順人的她，出自將門，「性情爽直，舉動豪放，天性聰穎，有男性風度」。原來，是走遍大江南北的女豪傑配上勇於吃苦開創的英雄，最後在臺灣成就了一段好姻緣，兩人共同實踐了自由戀愛的理想。

二、臺灣藝術新成員：
木刻

戰後左翼木刻運動在臺灣盛行，臺北師範學校短暫延續這個傳統，雖然不是正課，周瑛老師的農村風光作品深深吸引了學生，何政廣、李錫奇乃利用課餘時間向他學習木刻版畫技術，成果斐然。「自由中國」裡的戰鬥文藝，讓左翼木刻轉向右翼。除了戰鬥木刻，周瑛更擅長風土木刻。例如，〈春滿人間〉（1949）一作將臺灣農村的純樸生活描寫得淋漓盡致，農忙、阡陌、喜慶、農舍、禽畜、男女老少等等所交織成的農村喜樂曲。

[右頁圖] 周瑛　牧　1949　木刻版畫　15.8×9.8cm　國立臺灣美術館典藏
[下圖] 1967年，周瑛攝於臺北師範專科學校（今國立臺北教育大學）校慶畫展。

動盪年代中的左翼木刻運動

日本時代的臺灣美術生態加入了素描、水彩、油畫和日本畫，營造了第一波臺灣現代美術的榮景，也構成現在臺灣美術史論述的基本架構，王白淵、施翠峰、謝里法、王秀雄、顏娟英、李欽賢等藝術史研究者均有深入著墨。版畫則不多，灣生立石鐵臣（1905-1980）是少數的例子。他受教於岸田劉生（1891-1929）與梅原龍三郎（1888-1986），曾兩度來臺寫生創作，並短暫加入甫創會的臺陽美術協會。1935年，和曾經就讀建國中學（當時叫臺北一中）的西川滿（1908-1999）等人成立版畫創作會，蒐集有關臺灣鄉土民俗的版畫與文物，也自行創作，發表於《媽祖》雜誌，二卷二期的封面就是他的作品。他也為許多書籍設計封面及裝幀，如黃鳳姿（1928-）的《七娘媽生》和《七爺八爺》、西川滿的《梨花夫人》、《華麗島頌歌》和《採蓮花歌》、中山省三郎（1904-1947）的《羊城新鈔》，也經常在《民俗臺灣》開闢專欄「臺灣民俗圖繪」，同時在《臺灣日日新報》、《臺灣時報》、《文藝臺灣》等報章發表各種圖像創作。除了臺灣民間的民俗版畫，立石鐵臣的版畫為臺灣留下鮮活珍貴的常民印記。至今閱來，仍栩栩如生，豐富多趣，臺灣常民生活躍然紙上。

立石鐵臣以臺灣民俗圖繪的《立石鐵臣臺灣畫冊》書影。（藝術家出版社提供）

1996年，臺北縣立文化中心展出「立石鐵臣畫伯紀念展」的十二生肖海報。（藝術家出版社提供）

木刻版畫，顧名思義，乃雕刻於木板之後再以油墨塗刷其上並反印於紙上的美術創作，被認為是版畫藝術的最基礎創作形式。中國印刷術起源甚早，約莫始於唐朝，有佛經印刷品可茲考證；西方版畫晚中國六、七百年，也是開始於宗教推廣的需求。在中國1930年代，魯迅（1881-1936）於上海發起木刻運動，各處舉辦講習會，特別強調透過木刻版畫進行文化啟蒙運動的積極效果，帶動了兩岸左翼文藝寫實的刻劃風氣。臺北師範學校為臺灣近現代美術發展的重鎮，於戰後初期改制的臺北師範則參與了木刻版畫運動，延續了1930年代大陸左翼文藝的傳統，以及從魯迅在上海舉辦木刻講習會的觀念與技法。當時臺北師範藝

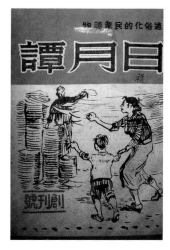
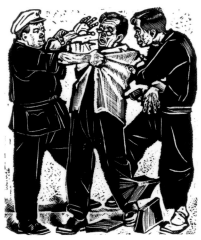

師科初期師資有朱鳴岡（1915-2013），是最早期來臺的首批木刻版畫家之
一（以及黃榮燦、陳耀寰）。他的滯臺時間不長，從1946年到1948年秋。
1947年8月到臺北師範藝術科任教，僅一年半時間，擔任西畫、藝術概
論、美術等課程。朱鳴岡就讀蘇州美專國畫系，後來參加中華全國木刻
界抗敵協會並擔任《戰時木刻畫報》編輯，也曾擔任臺灣省行政幹部訓
練團刊物《日月譚》美術編輯，在該刊物發表「臺灣生活組畫」。其作
品風格寫實，刀法老練成熟，細膩刻畫出臺灣尋常百姓生活，並帶有強
烈的階級關懷，例如〈迫害〉（1948年，另名〈臺灣街頭暴行〉）描繪一
位知識分子（或教授，地上散落的書本可為線索）遭兩位黑衣軍警抓捕
的恐怖情景，以圖像見證了二二八事件——一段臺灣歷史的集體傷痕，
不可抹滅的記憶。他同時引薦戴英浪（1906-1985）至臺北師範學校教授
圖畫、手工藝，戴英浪1928年加入共產黨，任馬來亞共產黨執行委員，
1942年曾於上海被捕入獄，第二次國共內戰期間（1945-1949）被派到香
港、臺灣活動，後於1948年離臺轉往香港。另一位木刻版畫家荒烟（張
偉耀，1920-1989）於1946年7月來臺，在省立女子師範學校任教美術課
程，1947年7月赴港，以作品〈一個人倒下去，千萬人站起來！〉（P.30左上
圖）控訴學者文人聞一多（1899-1946）遭國民黨特務殺害的事件。三人離
臺和當時政治氣氛蕭瑟不無關係。黃榮燦（1918-1952）則是於1947年進入

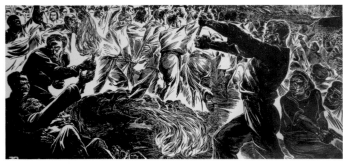

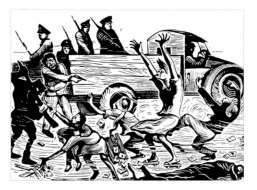

[左上圖]
荒烟　一個人倒下去，千萬人
站起來！　1948
木刻版畫　17×33.7cm
國立臺灣美術館典藏

[左下圖]
陳其茂　廟會　1973
木刻版畫　38.5×66.5cm

[右圖]
陳庭詩（耳氏）　歸牧
年代未詳　木刻版畫

黃榮燦　恐怖的檢查　1947
木刻版畫　14×18.3cm

[右頁圖]
1959年11月1日於第1屆「現
代版畫展」展場，右起：陳庭
詩、江漢東、李錫奇、施驊、
秦松、楊英風合影。

臺灣省立師範學院（今國立臺灣師範大學）擔任圖畫勞作專修科教師，
教授水彩、素描及版畫，1952年因吳乃光（1920-1952）共諜案被槍決。他
的〈恐怖的檢查〉（1947）如今是這一段政治壓迫史最具代表性的紀錄。
吳本煜（1920-），福建連江籍，兼任臺灣省立師範學院，謝里法曾回憶
1956年時修過他的木刻版畫課。陳其茂（1926-2005）為福建永春縣人，
1949年來臺，任教於基隆女中、花蓮師範、東海大學，有「臺灣現代版
畫拓荒者」之稱（以上改寫自《線形・本位・李錫奇》）。其他不在學校
教書的外省籍木刻版畫家有（依出生年序）：

陸志庠（1910-1992），蘇州美專畢，以漫畫參與抗日工作，曾任全
國漫畫作家協會戰時工作委員會
委員。

劉侖（1913-2013），畢業於
廣州市立美術學校，1934年參加
魯迅新興版畫運動，《抗戰木
刻》主編，主持全國木刻協會廣
東分會，1948年曾來臺灣寫生。

陳庭詩（1913-2002）：就讀上海美專，以「耳氏」為筆名參與《抗敵漫畫》，二戰後來臺擔任雜誌美編，二二八事件爆發，至福州短暫躲避後再度來臺，任圖書館員十年，沉潛轉型。1958年與楊英風、李錫奇、江漢東、秦松、施驊共同創立中國現代版畫會。

麥非（原名麥春光）（1916-），廣州美專，1946年來臺參與《臺灣畫報》，後擔任《新生報》「星期畫刊」編輯，1948年赴港。

章西厓（1917-1996），杭州藝專畢，從事抗日木刻版畫和漫畫創作。與戴英浪、戴鐵郎父子、王麥桿同船來臺，和臺籍畫家密集聯誼。

刀鋒（原名汪亦倫）（1918-2010），以木刻參加抗日救亡宣傳工作。1948年到臺灣，並舉辦寫生畫展，1949年3月由香港回大陸。他的作品被評價為「反映了特定歷史時期民族災難的深刻內涵」。

【關鍵詞】
李錫奇（1938）

　　李錫奇，現代藝術家與現代版畫家。金門人，保送臺北師範，課外向周瑛學習傳統木刻版畫，並轉化為幾何風景。接觸現代藝術，加入東方畫會。以「本位」系列獲得國際獎項。1973年受懷素《自敘帖》啟發，發展彩色書法系列。1977年獲得文藝協會文藝創作獎。1982年客座香港中文大學藝術系。獲得第一屆「中華民國國際版畫展」湖巖美術館獎，而他的老師周瑛則獲得文建會主委獎，師生同臺受獎，傳為佳話。後續創作諸多系列：時光、遠古的記憶、鬱黑、浮生十帖、再本位、又本位等。2012年獲第十六屆國家文藝獎。李錫奇也是1980年代臺灣畫廊時代的開創者，曾經營版畫家畫廊、一畫廊、三原色藝術中心，以及經營環亞藝術中心，推介現代版畫及現代藝術不遺餘力。

【關鍵詞】
現代版畫會（1958-1972）

　　1958年，李錫奇與楊英風、秦松、施驊、陳庭詩、江漢東共同創立「中國現代版畫會」（原名），是臺灣最早的版畫團體。李錫奇為周瑛在北師任教的學生，課餘時向周老師學習傳統木刻。「現代版畫會」比周瑛、方向等人於1970年成立的「中華民國版畫學會」早了十二年。第三個更具規模的版畫團體就是由廖修平弟子於1974年成立的「十青版畫會」。版畫團體的成立、廖修平引進新的版畫技術，以及中華民國國際版畫雙年展的設立，共同促成了臺灣版畫藝術發展的榮景。

王麥桿（本名王興堂）（1921-2002）：上海美專
畢，抗日戰爭時期創立《革藝》，因創作《日寇暴
行》木刻而入獄，出獄以筆名「木革」繼續創作，
因為用上海話讀起來像「麥桿」，故名。1947年8月
曾短期來臺至各地寫生。

吳忠翰（1921-1988），廣東人，廈門大學中文系
畢，具創作專長，組織中國木刻研究會，抗戰勝利
後來臺任《人民導報》藝術編輯及《國聲報》副主
編。1952年任教於福建師範學院藝術系。

陳耀寰（1922-），抗戰期間致力新興木刻運
動，被選為全國木刻研究會理事。

陳洪甄（1923-），生於福建書畫世家，就讀廈
門美專，定居臺灣五十多年，曾任職師專，後於
《國語日報》畫插圖，獲教育部首獎、國立歷史博
物館版畫首獎。

黃永玉（1924-），家境清苦，未接受學院教
育，到各地謀生，輾轉到上海、臺灣和香港。版畫
風格幽默細膩。

戴鐵郎（1930-），父親為戴英浪，出生於新加
坡，上海美專就讀，熱中木刻運動，隨父親來臺，
曾替父親攜帶臺灣高雄沿海布防情報到上海。1953
年北京電影學院畢業，著名動畫片藝術家，代表
作品為《黑貓警長》、《牧笛》、《小蝌蚪找媽媽》、
《九色鹿》等。

左翼木刻發起於中國抗日戰爭與抗戰勝利後
的階級鬥爭運動，有其時代背景和意識型態，在主
題上因此偏重描寫常民生活受壓迫的狀況，情緒是
悲天憫人但帶有緊張性的，並企圖召喚起強烈的政

[左圖]
周瑛　《生活》雜誌刊頭插畫
1945　木刻版畫

[右圖]
周瑛　《黎明》雜誌刊頭插畫
約1945　木刻版畫

治認同，傾向社會寫實風格——每一幅圖像都敍說著國家受難、社會受苦、老百姓受害的故事或情節，戲劇性十足，令人動容。而同樣會描寫農村景色與日常的日本人立石鐵臣，其出發點是民俗的、異國情調的，也帶點人類學的觀察，因此有些悠閒的趣味與浪漫的情調。周瑛的版畫來自左翼木刻傳統的技術與觀念，但因為臺灣環境（政治與人文）的不同，他的木刻創作從悲情、壓抑轉向抒情與放鬆，融合了兩種形式，一種深沉而典雅、既寫實又抒情的風格乃應運而生。

▌「自由中國」裡的戰鬥文藝

　　《自由中國》雜誌發行於1949年11月20日，同年前後，《臺灣省戒嚴令》於5月20日宣布（1987年7月15日解嚴，計三十八年五十六天），為壓制叛亂所定的特別刑事法《懲治叛亂條例》於6月21日公告，臺灣開始進入肅殺的白色恐怖時期，中華民國中央政府於該年底遷臺。端看「自由」與「戒嚴」兩個詞同時產生，就知道其情境意義相當特殊而詭異：自由表面上是相對於中華人民共和國的共產鐵牢，戒嚴是為了維護這個相對下自由的必要之惡。矛盾的觀念與態度終究走向極右的法西斯主義，其實是另類的不自由、不完整也不健康的自由。這樣的反諷反映在《自由中國》的命運上。原本和總統蔣介石關係良好、宣揚反共與自由民主的一份刊物，因為反對蔣政權朝向專制而交惡，最後主編雷震（1897-1979）於1960年9月遭到逮捕，殷海光（1919-1969）許多著作被禁，雜誌也被迫停刊。

　　除了雜誌名稱，「自由中國」也經常成為代表中華民國的代用詞，指涉臺澎金馬和被赤化大陸的區別。1951年9月16日《聯合報》創刊獻詞開宗明義：「自由中國新聞事業的落後，與美英日諸先進國家，相距不可以道里計」，而「聯副」發刊編者最後一句話是：「使它能在今日自由中國的文壇上放一異彩。」同一天，「運動消息」報導：「代表自由中國出席國際田徑賽。」社論寫道：「我們自由中國，在這兩大集團決鬥日益白熱化的時候，惟有培養實力，以冀有所貢獻於民主集團國家。」舉凡作家、藝術家、音樂家等文藝圈的人與事，加上「自由中國」四字已逐漸成為日常：自由中國文藝作家，自由中國反共抗俄文藝基地。1951年，中國文協文藝論評委員會所創刊的《文藝論評週刊》，目標在於倡導「自由中國的文藝評判運動」。《新藝術》雜誌社舉辦「自由中國美術展覽會」，參加者的條件是：自由中國的美術界人士。下面的藝文發展可看出當時的文藝政策走向：

　　1949/11　《民族報》副刊號召士兵文學、反共文學。

1949/11　《新生報》以「戰鬥性第一」為編輯方針。

1950/5　張道藩（1897-1968）成立中國文藝協會。他於1942年所發表的〈我們所需要的文藝政策〉是首篇文藝政策為政治服務的文章，1954年11月發表了《三民主義文藝論》。

1950/8　蔣介石開始思考反共文化戰爭，以三民主義為基礎的戰鬥文藝。蔣經國任國防部總政治部主任，隔年發表〈敬告文藝界人士〉，號召文藝進入軍中。

1951/3　「自由中國反共抗俄美術展覽會」假臺北市中山堂舉行。胡克偉（7月擔任中國美術協會理事長）於《中央日報》發表〈創造三民主義的新美術〉。文藝界發表〈抗議共匪暴行宣言〉。

1951/7　原屬中國文藝協會下之美術委員會，擴大改組為中國美術協會。理事長：胡偉克（總政治部副主任兼政工幹校校長）。

1952/2　廿世紀社舉辦「自由中國美術展覽會」於臺北市中山堂，並出版《自由中國美術選集》。何鐵華於《新藝術》2卷3期發表〈自由中國美展的意義和任務〉，呼籲重建革命的新藝術理論。

1952/8　中國文藝協會發表〈為揭發共匪文藝整風運動暴行陰謀並支援大陸上被迫害的文藝界人士宣

言〉。「新藝術研究所」成立，以提倡20世紀新興藝術、促進自由中國文化精神。《新藝術》2卷4、5期社論〈美術如何配合反攻大業〉，主張培植藝術戰鬥成員。

1953/9　蔣中正發表《民生主義育樂兩篇補述》做為國民黨政權文化施政綱領，將美術視為「社會建設和文化建設」的議題。

1954/5　中國文藝協會成立「文化清潔運動專門研究小組」，美術界王藍、馬壽華、梁又銘、梁中銘為成員。

1954/7　中國文藝協會常務理事，「文化清潔運動專門研究小組」成員陳紀瑩（筆名「某文化人士」）於《中央日報》、《新生報》提出「文化清潔運動」（亦名「除文化三害運動」，三害即「赤色的毒」、「黃色的害」、「黑色的罪」）。成立「文化清潔運動促進會」。

1954/8　〈自由中國各界為推行文化清潔運動厲行除三害宣言〉，兩百萬人簽名支持。

1954/11　寫作協會確定戰鬥文藝工作。

1955/2　國民黨中常會通過〈展開戰鬥文藝要點〉。

1955/10　救國團正式公布戰鬥文藝訓練計畫，分音樂、美術、戲劇、文學四組。

1961/8　徐復觀於香港《華僑日報》發表〈現代藝術的歸趨〉，抨擊現代藝術的反理性與破壞性摧毀了自然主義與感性，最後將為共產黨開路。此文引發現代藝術論戰。

1966/3　國民黨第九屆四中全會通過〈加強戰鬥文藝之領導，以為三民主義思想作戰之前鋒案〉。

1966/11　蔣中正明令「中華文化復興節」。12月25日推行中華文化復興運動，對抗1966年5月16日毛澤東發動的文化大革命。

1966/12　國民黨第九屆四中全會通過〈中華文化復興運動推行綱要〉，繼續倡導戰鬥文藝，推行新生活運動。

1967/7　中華文化復興運動推行委員會成立。

1967/11　國民黨第九屆五中全會通過〈當前文藝政策〉。成立教育

［上圖］
《新藝術》第1卷第2期的雜誌封面。

［下圖］
廿世紀社的社徽。

［左頁圖］
張道藩曾入倫敦大學美術部習畫，此為他1947年所作的靜物花卉。

部文化局以執行戰鬥文藝。

　　1971/2　國民黨召開中央文藝工作會，決議貫徹三民主義文藝運動。

　　和《自由中國》事件重疊的正統國畫論爭，也是在這樣的特殊環境下所產生的中國水墨與日本畫的文化認同大辯論。第二十八屆全省美展（1974），取消第二部（膠彩畫），保留國畫第一部。第三十四屆全省美展（1980），恢復國畫第二部，但兩部合併於國畫審查。1983年元月，林之助提議將國畫第二部定名為膠彩畫，第三十七屆全省美展分國畫、膠彩二部而定案。

　　戰鬥文藝是什麼？簡言之，就是「文藝的戰鬥化」與「戰鬥的文藝化」，一切戰鬥化。筆名文壽在〈戰鬥文藝〉點出這種特殊的心理建設心態：

　　生活即戰鬥。人生即戰鬥的目標。每天有新的生活，每天也有新的戰鬥。……生與死，同樣也使文藝走向戰鬥化。……文藝的戰鬥化，必須從藝術家內心的真誠開始。一念之誠，可以動天；在文藝中創造「例外」不難，難在藝術家不太瞭解「戰鬥」本義，發揮藝術良心，不向庸俗低頭。（《中央日報》，1966/5/23）

林之助　孔雀開屏　1983
膠彩　130×194cm

　　刻意地（也是扭曲地，或我們常說的「拗」）採取戰鬥對應創作，因此該文首句就引用貝多芬的一句話：「通過戰鬥，贏得勝利。」可在〈魔笛〉（*Die Zauberflöte*）裡找到相應的文本：「基督徒在聖地戰鬥，贏得勝利」（For the Christians have fought in the holy land, and have won the victory），也是一般用來分析他成

周瑛早期的木刻版畫，畫面顯示出加強戰鬥文藝之領導的意涵。國旗向右飄揚是「政治正確」的。

熟時期的基本思想邏輯，如〈第三交響曲〉、〈英雄交響曲〉，無寧說是隱喻性的說法，近似「未經一番寒澈骨，焉得梅花撲鼻香」的意涵，而不是表面中文字義翻譯上的政治鬥爭。雖然明知對藝術的宗旨或創作過程而言，的確有些偏離，其實是「名不正言不順」。行政院俞鴻鈞院長於文藝協會慶祝成立六週年時指示五點，頗具代表性：發揚民主打擊極權力量、發揚三民主義打擊共產力量、表現自由中國復國建國的力量、揭發共匪殘暴與陰謀、走向真善美培養社會風氣。《中央日報》社論〈戰鬥文藝與思想作戰〉提出戰鬥文藝的二要義：以三民主義的光明對抗共產主義的黑暗，化平時文藝為戰時文藝。1956年3月25日的美術節慶祝大會宣言一點都不「美術」：宣揚民族德性、加強心理建設、貫徹精神動員。

周瑛早期以軍民一家親為主題
的木刻版畫。

　　由上述這些現象可以看出，1950年到1970年約莫二十年的臺灣藝
文，和自由中國的概念結合，作為戰鬥文藝、藝術報國的理念基礎。凡
是反共抗俄的文藝活動，歡迎之至；違反反共抗俄教條者，當然會有問
題、也不允許、甚至可能招禍。這和一般「讓藝術歸藝術，政治歸政
治」的說法大相逕庭。藝術到底和政治有什麼關係？至今仍然是個不易
解開的問題。

▌戰鬥、抒情、風土木刻

　　二二八事件發生後，雖然有朱鳴岡、戴英浪、荒烟等相繼離臺避開鬥爭風暴，木刻版畫仍然是國民黨政府鼓勵的創作媒材。例如，1953年11月由中國青年協會舉辦的方向、陳其茂木刻展覽，將木刻視為「戰鬥性民族藝術」，同時也分為戰鬥、抒情與風土三類。這也呼應國美館陳樹升〈從寫實到隱喻——二二八年代臺灣版畫初探〉所分析臺灣左翼美術色彩木刻版畫的三項特色：詮釋臺灣鄉土風光民情、描繪下層社會具人道主義情懷、控訴和反抗的戰鬥精神。顧其名思其義：木刻可以激發鬥志，可以表現情感，也能用以描寫民俗，可謂是一項「大小通吃、老少咸宜」的藝術形式。自由中國、木刻、戰鬥文藝三位一體，不可分

方向　助民割稻　1959
木刻版畫　17.5×24.8cm

割。當然，木刻畫的戰鬥功能高居首位，最受重視。筆名鄧綏甯（鄧士銘，1914-1996）在〈木刻藝術的戰鬥性——青年作協木刻展觀後〉強調木刻藝術的政治屬性與鬥爭功能：

> 木刻畫最能配合政治和軍事的宣傳，具有高度的戰鬥性。「為藝術而藝術」的觀念，早就已經落伍了。在反共抗俄的現階段中，我們不但要使一切藝術都為宣傳而服務，而且更要進一步地創造新的民族藝術。木刻畫既富有高度的戰鬥性，我們便應該普遍提倡，使它在宣傳上發揮更大的效用。（《中央日報》，1953/11/24）

從「為藝術而藝術」、「為生活而藝術」到「為宣傳而藝術」，是戰鬥文藝文化政策指導下的轉向。理論上，劉獅（1910-1997）也曾反對「為藝術而藝術」，認為所有藝術形式多少有宣傳功能的意涵，強調「武力者直接以武器取勝敵人，智力者間接以藝術（宣傳）征服對方」。在他所編寫的講義〈西洋畫的種類〉寫道：

> 總之一句話：藝術本身就是一種宣傳，祇視其為何宣傳罷了。為宗教而藝術是為宗教而宣傳，為帝王貴族而藝術就是為帝王貴族歌功頌德而宣傳，為風雅人士而藝術就是為風雅人士而宣傳，為戰爭而藝術就是為戰爭而宣傳，天下絕無為藝術而藝術的藝術。

劉獅，原名福滇，生於雲南昆明市，九叔公為劉海粟。上海美專西畫

系畢業後赴日本東京美專、日本帝大學習西畫、雕塑，以畫魚、政治雕塑著名，任教上海美專。抗戰期間投筆從戎，官拜少將主任。1949年隨國民政府來臺，任政工幹校美術系首位主任，推廣軍中藝術教育。他因為在「1950年臺灣藝壇的回顧與展望」座談會中講了一句「拿人家的祖宗來供奉是個笑話」，就被捲入正統國畫論爭的辯爭中，是為外省藝術社群的代表，但其實沒有相關的論述以茲對照解釋。他曾為木刻的左傾指控提出辯護：「藝術是超然的，其本身並不具有所謂的敵、我性；木刻藝術在表現上雖然鋒利，有如武器，操之在敵則為敵所用，反之如操之在我便為我所用。」

劉獅身影。

　　雖然因為政治掛帥，導致木刻的戰鬥性突出於其他功能，仍然有版畫家強調較有藝術性的抒情與風土木刻。方向就是一位如此「高調」的實踐者與推行者。方向（1920-2003），畢業於江西立風藝專，隨軍來臺後任金門《前鋒日報》副刊主編。1952年政工幹校成立，受邀傳授木刻技法，並在文化大學、國立藝專兼課，該年獲得反共美展木刻組首獎，1965年獲得中華民國畫學會版畫類金爵獎、中國文藝協會文藝獎章，1966年獲教育部美術類文藝獎等。陳其茂曾回憶：

　　記得臺灣光復之初，大陸木刻版畫家紛紛來到臺灣，企圖發展其作品時，遇上「二二八事件」發生，許多來臺具有左傾思想的木刻家，又一個個地溜走了。臺灣剛要發展的版畫運動又趨沉寂，連當時的報章雜誌都不願刊載木刻作品，唯一的一位在軍旅服務的方向，以戰鬥木刻在軍方刊物出現，掀起大家的信心。

　　除了依照政策要求刻些政治議題「交心」外，敬業地表現藝術創作的美感還是相當誠懇的。這種「陽奉陰違」的方式，出現在一篇〈「戰鬥木刻集」〉的評論中。筆名「謝青」花了極多篇幅分析抒情與風土木刻（如〈莊稼漢〉、〈女人家〉、〈孩子們〉），但論及國軍文化康樂大競賽得獎作品〈旗〉、〈信心〉、〈氣貫長虹〉，竟然甘冒大不韙地以「不願再評」四字草草結束！（《中央日報》，1956/1/4）當然，文章開頭或結尾還

是要套用反共復國、民族復興格式來聊表忠誠，如〈陳洪甄的木刻〉，作者王平陵通篇藝評探討，只在末尾加上「更適宜表現戰鬥精神」交差。（《中央日報》，1956/4/26）謝青在〈評：方向木刻選集〉，對於以戰鬥為主題的上集，以「極富強烈的戰鬥意識」草草交代，下集是一般主題，在文章一開頭及內容各處就不厭其煩地說明木刻藝術必須與生活結合的意涵：

> 任何藝術作品，都必須投入實際生活的體驗，才能刻劃入微，感人肺腑！看完方向先生的木刻選集後，覺得其中每一幅作品，都是我們現時代的縮影，生活的紀錄。……任何成功的作品，大都是描繪最平凡最細微的事物……必須在通俗的民間風物中去提煉藝術的精華……（《中央日報》，1956/2/29）

「上有政策、下有對策」的策略，說穿了，是因為意識型態領導的文藝政策並不能提供藝文環境一個自主的平臺自由自在地發揮，而是直接在背後下指導棋，宛如傀儡，當然論述的空間有限，能發揮的地方不多。藝術需要自由的真義即在於此。

█ 在文藝浪潮中沉浮

相較於方向等創作者，周瑛算是「低調」的，戰鬥文藝這一段時間，沒有個展，媒體露出也不太多。學校裡頭沒開木刻版畫課程，學生往往只聽聞周老師在木刻方面神乎其技。學生何肇衢回憶，有次校內展覽看到他展出兩件作品，嚇大家一跳，同學們才因此見識到抗戰版畫風潮，並引發了大家在課外學習的興趣。身為師範學校老師，也算是藝文領袖，也當然需要因應時局需求出面，偶也見諸報章，但是，平時則甚少作出理論或思辯上的回應。

1952年2月，為響應總政治部所號召的「軍中文藝運動」，中國美術、影劇及音樂等三協會組成「軍中藝術工作總隊」，周瑛被安排在第

2000年，周瑛（右2紫衣者）與學生左起：何肇衢、李錫奇、何恭上合照。

四隊，領隊是李仲生（1912-1984），其他的隊員有：劉獅、周正剛、周瑛、張性荃、吳承燕、鄧從豐、宋裕藩、郎靜山、胡鐵痕。第八、十一隊也是美術團隊，分別為領隊趙春翔，王之一、顧毅、徐德先、孫徹、王紹清、張鏞、孫立群為隊員；以及領隊馬白水，隊員梁又銘、梁中銘、莫大元、朱德群、林聖揚、張有為。據報導，「木刻畫家張性荃、周瑛、宋裕藩，每至一地就為克難英雄畫像，且常常為金門風光而寫生。」（《聯合報》，1958/7/24）

　　從留世的木刻作品判斷，1948年之前在大陸的創作，和抗日、「進步思想」木刻是一致的。作品中控訴、苦澀的味道極濃，用刀比較瑣碎沉滯，線條交錯斷裂，背景也呈現凜風瑟瑟、天地變色的一種山雨欲來風滿樓之感。〈夢魘（一ㄢˇ）〉（1945，p.46）是比夢魘（一ㄝˋ）還可怕的妖魔纏繞的惡況。運用常見於素描中低水平線的安排，營造迫人的氣氛。一棵已毫無生機的枯樹，枝椏如張臂求救、樹幹朝天如張嘴求救、渴求甘霖。一女子手倚枯幹背向觀者，呼天叫地得不到回應，腳下四分

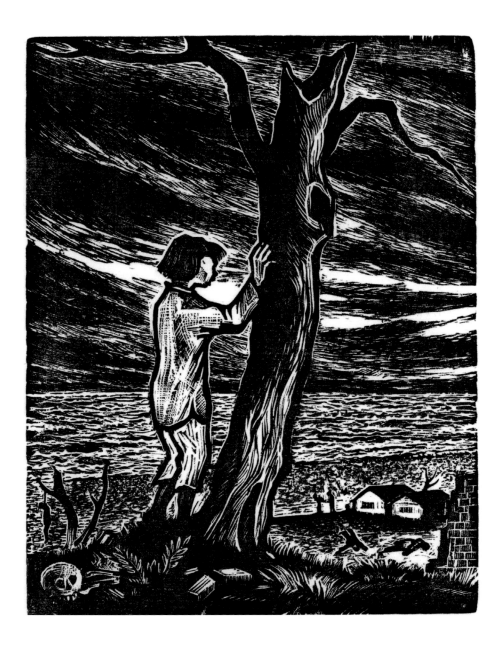

之一的畫面則敘述著她悲涼的家破人亡故事：上吊、橫屍、枯骨、殘垣，人間如此，一如地獄與煉火。他運用細節的鋪排與構圖凝聚出「天地不仁，以萬物為芻狗」文藝母題（motif），相當出色。丁四海評論《木刻選集》（1958/7/24）中周瑛的作品〈故鄉〉：「描寫家園破了，洪水橫流，妻離子散，家破人亡的慘象。日暮窮途，何處歸宿，令人激憤，

叫人號哭。全幅刀法雖多，但不凌亂。」根據這樣的描述，兩件作品的內容應該相當雷同才對。

除了絕望，也有刻劃希望的主題。1954年7月的《當代青年》8卷1期的封面四分之一左下角處就是周瑛的木刻版畫〈為戰士服務是光榮的〉，長期以來這件被視為年代名稱不詳的作品，描寫一坐一站、四眼對望的少女晾了四排衣服，後面還有兩位女生、一位軍人，看來洗曬的是軍衣。《當代青年》的封面口號是「以青年的友敵為友敵‧以青年的愛憎為愛憎」，很具戰鬥性。〈講故事〉（1945，P.48）則有一群老中幼三代圍繞著身著軍裝的人，眉飛色舞、手舞足蹈地敘說著戰爭勝利的故事，從聽眾的表情可以分享那份喜悅的情緒。周瑛相當仔細地讓每一位角色的臉部、眼神、肢體及衣著等等，都積極地促成熱烈氣氛的營造。值得注意的是，軍人坐的小板凳上的木紋（以及同時間的另一件作品〈母與子〉的周圍木紋），後來「木之讚」系列也是純粹以木頭紋理為創作主題，不知道這算不算伏筆？還是巧合？從這點推測，1949年描寫女子（可能是女友或愛妻）坐在石板凳上的〈春〉（P.50），石紋的描寫和他在木刻上肌理的營造，多少都和後來專注於材質紋理有關吧？〈講故事〉和另一件作品〈老師講故事〉（年代名稱不詳，暫名，P.49）類似，則簡化許多，甚至是有些形式化、教條化，應該是來臺之後的作品。他過去戰鬥木刻的能量似乎在臺灣找不到強而真摯的情感依附。

來臺後仍持續的木刻版畫，似乎較多專注於抒情、風土木刻，愉悅與優閒的氣氛取代悲情，

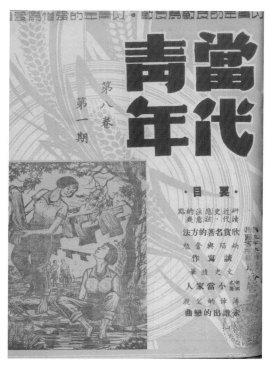

[上圖] 周瑛　老師講故事　年代未詳　木刻版畫　19.3×14.3cm

[左頁圖] 周瑛　講故事　1948　木刻版畫　40×28.5cm　國立臺灣美術館典藏

[左圖]
周瑛　春　1949
木刻版畫　10.2×7cm

[右圖]
周瑛　春　1949
木刻版畫　10.2×7cm
國立臺灣美術館典藏

[右頁上圖]
周瑛　春滿人間　1949
木刻版畫　28.7×39.8cm
國立臺灣美術館典藏

[右頁下圖]
周瑛　橋　1945
木刻版畫　11.8×20.2cm
國立臺灣美術館典藏

溢於「圖」表。讓人驚訝的是，他頗能嫻熟地將戰鬥木刻技法轉換為田園風光之描寫。最具代表的作品〈春滿人間〉（1949）將臺灣農村的純樸生活描寫得淋漓盡致，農忙、阡陌、喜慶、農舍、禽畜、男女老少等所交織成的農村喜樂曲，那份在〈講故事〉裡所表現的真摯情感又回來了。他的觀察細膩、主題拿捏恰到好處、構圖與造型生動活潑，全方面地展現他在寫實與象徵方面的功力與才華。相較於類似的作品〈橋〉（1945），層次更為豐富而游刃有餘。

　　周老師在學校沒開設木刻課程，學生課外才跟他請教。何政廣回憶：「臺北師範藝術科並無木刻的課程，因為個人對這方面有興趣，知道周瑛老師擅長木刻，就利用課餘時間跟同寢室的李錫奇到周老師家學木刻。」

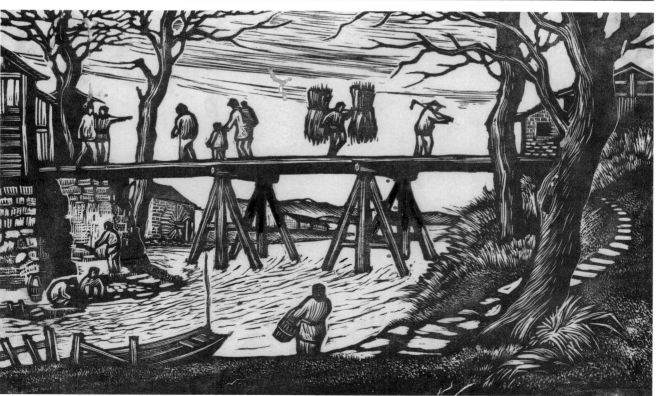

周瑛學生何政廣的木刻作品〈夜課〉也登在香港《祖國》周刊封面。

[右頁圖]
周瑛　稻草人　1987
木刻版畫　73.2×48.5cm
中華民國木刻版畫展參展作品

周老師的鄉村木刻非常有品味，學生何政廣也以家鄉所見所聞為題材，不但有模有樣，作品〈少年吹笛〉、〈夜課〉還被刊登在香港雜誌《祖國》（China Weekly）。《臺灣新生報》刊登了何政廣的〈談版畫藝術〉（1967/12/11），周老師背後的啟蒙，功不可沒。後來創立《藝術家》雜誌的何政廣回憶：

至今回頭來看早年的剪報，發現那許多木刻或剪紙好像很幼稚、不成熟……但是在光線昏暗的宿舍走廊上刻畫的愉悅心情，始終沒有從我的記憶中消失。此時此刻，似乎還能感受到手握著刻刀的溫度。

周瑛的木刻版畫大約在1960年代之後就很少有作品，當然，臺灣的社會變遷劇烈，偶有讓周瑛「手癢」的時候。例如1987年7月15日解嚴前夕的政治紛亂，讓他刻了〈稻草人〉的諷刺作品。誇張的厚唇及尖銳參差的獸齒，角與蹄暗示是一隻動物，人模人樣立足地打起領帶、穿上西裝，手上還拿著麥克風誇誇其談，捲著尾巴晃呀晃的，一滴口水與一隻蒼蠅齊飛。毫無疑問，是在諷刺當時某些政治人物的誇張行徑，人模獸樣，一點都不文明，讓人莞爾不已。看來，他仍然有足夠的表現力，也不是沒有批判力，只是壓抑，或者說興趣已經轉移到他處了。這件作品於國立歷史博物館的「中華民國木刻版畫展」展出（1987/12/20-12/31），是配合1987年「第三屆國際版畫雙年展」的活動，他同時以抽象構成作品「石之頌」系列〈作品87-4〉獲得這一屆的文建會主委獎。

1960年左右，他開始嘗試抽象創作，在如火如荼的戰鬥文藝浪潮中自我優游，至於動機為何、原因在哪，畫家本人倒是沒有明說何以至此，但可以確定的是，他開始游向那座現代藝術的島嶼——美援時期下現代美術運動蓬勃的臺灣。

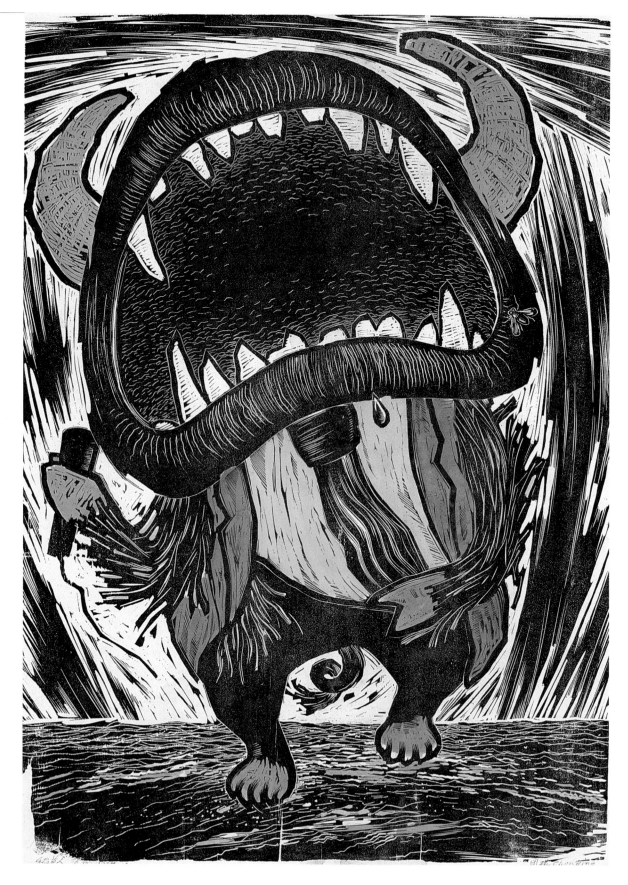

三、一段冒險的現代藝術旅程

受西方寫實美術訓練和學習木刻版畫的周瑛，如何從傳統轉向現代？大環境的刺激是重要促因。1950年起，年輕學生們嚮往當代藝術，向李仲生求教，後組成東方畫會，以臺北師範學校學生為主，而一些師大學生則組成五月畫會。兩個繪畫團體成為臺灣美術史重要的代表。另一方面，因為美援，現代藝術觀念也引入臺灣社會，在質疑與爭論中，抽象藝術、普普藝術逐漸被接受，特別是年輕世代。值得注意的是，東方抽象與在地普普的風格興起了，臺灣現代藝術發展正處於調適時期。此時的周瑛是位旁觀者，正處於沉潛階段，蓄勢待發之中。

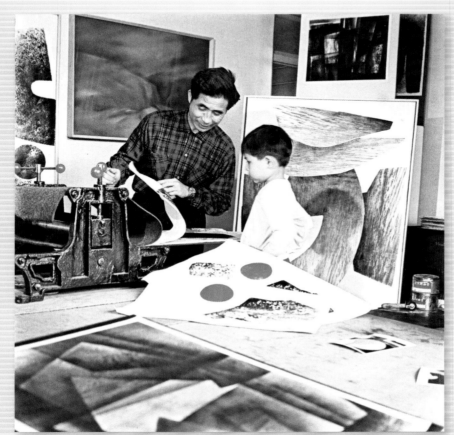

[右頁圖]
周瑛　名稱不詳
1980年代　複合版畫
78.5×54.5cm

周瑛製作版畫情景。

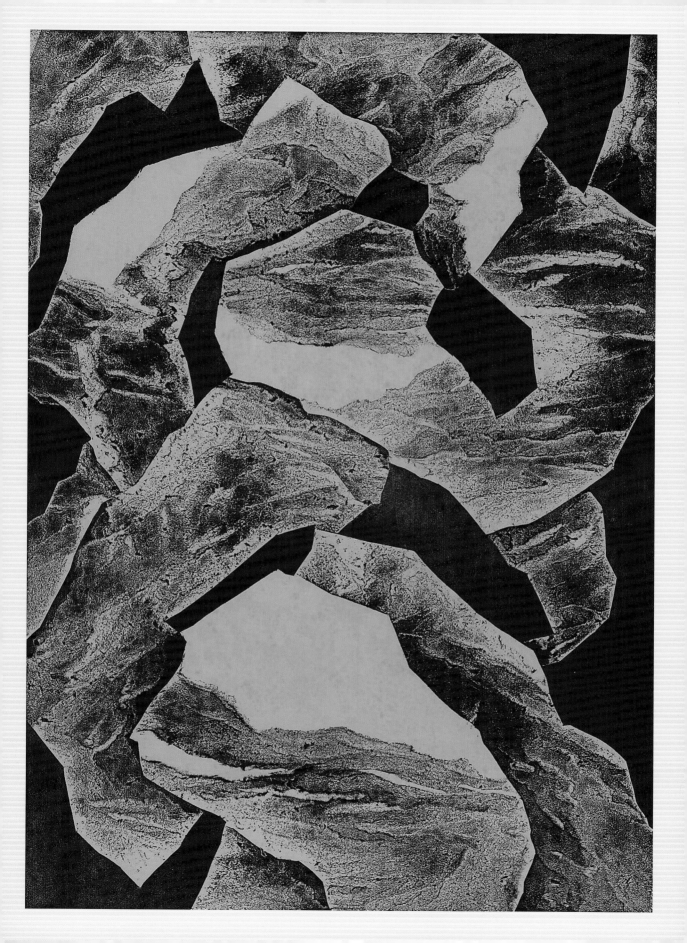

周瑛2013年10月26日至12月15日在國立歷史博物館舉行的「山外山——周瑛畫旅」回顧展圖錄封面。

[右頁上圖]
周瑛　無題　年代未詳
木刻版畫　16.3×8cm

[右頁下圖]
周瑛　小姑娘　1948
木刻版畫　14.1×8cm
國立臺灣美術館典藏

[下圖]
周瑛　山外山　1996
複合媒材　180×360cm

▌朝向現代化之路

　　任何地區的藝術發展，當在地傳統面對外來現代衝擊之際，總是呈顯出激烈的震盪、衝突與調適，即使是個人，也會有這樣類似的過程。周瑛如何從傳統的寫實主義蛻變為現代的構成抽象，是個不易解的謎，特別是影響他轉向的因素。傳統藝術科班，如何抽象？曾經有過創作經驗的人大概都會知道，要從具象轉向非具象創作，並不容易（反之亦然）；一般認為具象是抽象的基礎，這是有討論空間的，兩者的觀念與技法差異很大，要轉移並不容易。曾經在國立歷史博物館策展「周瑛畫旅：山外山」的巴東從媒材屬性推測，版畫中造形的簡化、分割、非具象性、平面性、符號性，和抽象藝術相近，這就是讓周瑛導向現代創作的原因。他認為：

　　臺灣早期現代美術肇始之醞釀時期，周瑛可說是其發展過程中的一位要角……早在60、70年代的臺灣藝壇，周瑛即一直埋首於藝術專業領域的創作與思考，孜孜不倦地與時俱進，也一直相應著時代的腳步與潮

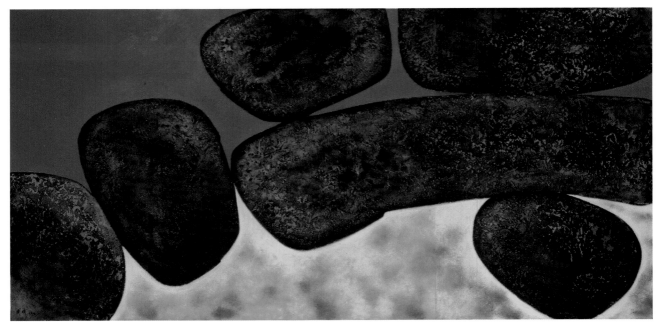

流發展。

　　福建師範大學美術學院院長李豫閩則從中國大陸近代美術發展的角度比較觀察，除了個人內在的因素，戰後臺灣的多元環境刺激了他的大蛻變：

　　令人困惑與好奇的是：周瑛二十六歲渡海去臺，直到八十九歲去世，藝術由具象走向抽象，大開大闔氣象萬千。同時期他的學長和師弟，留在大陸眾多，畫路略顯平淡，固守傳統鮮有突破，這恐怕不只是一個個案式的命題陳述，或與整個時代背景相互關聯的宏大敘事有關……是那個時期臺灣藝術家共同面對的機遇和挑戰：反思原有的藝術，思考如何從中國傳統文化資源汲取精華，又能將西方的藝術材料工具和語言進行融匯貫通。

　　所謂「戶樞不蠹，流水不腐」，藝術的確需要多元對話和多方刺激，才有可能別開生面，而過度的國族化與意識型態等特定目的取向指導，是開不出美麗的藝術花朵的。但是，上述兩種推測：版畫造形和抽象構成的親近性（affinity），以及環境影響論，並沒有提出直接而具說服力的證據。周瑛本人在極少數的訪問中表明自己的確有過東西方、傳統與現代之間的掙扎，但亦未說明實際刺激原因為何：

　　我從福建師專美術科畢業後，在家鄉教過一陣子的美術，到臺灣以後在臺北師專服務，直到今天。早期我的版畫風格以寫實為主，作不少和時代背景相關的木刻，後來嘗試用各種素材，表現方式也走向抽象化。四十多年來，我在版畫上做過不少嘗試，飽受傳

統和現代；東方和西方兩者取捨的困擾，在反省、創作的過程中，甘苦
點滴在心頭。（〈心路歷程 桃李林中四十年〉，《聯合報》，1984/1/25）

　　個人的企圖與動機，的確扮演關鍵因素。龐靜平曾說他能以開放的
態度不斷嘗試，觸類旁通，容納異質於一爐：

　　　他的個性開朗、心胸寬廣，而又虛心好學，故能遍覽古今中外的畫
　　技義理，只為滿足自己暢所欲言、發抒胸中丘壑的繪畫訴求。因此，他
　　不斷地實驗、思索，只為尋求一種「最簡便、最容易得到，而又最能表
　　達我的思想、內涵與情感，契合本性的表現手法。」……正由於周瑛對
　　其生活及繪藝常保赤子之心，才能源源不斷地滋養自己，並從中冶煉出
　　更為精純而又合乎自己本性的畫作。也正因他誠實地面對自己，誠懇謙
　　虛地從事創作，忠於自己的本性、思想與情感，故能從傳統中創新，巧

周瑛　痛飲黃龍　年代未詳
木刻版畫　8.5×9cm

妙地融匯中西技法而不崇洋媚外，熟悉時代潮流而能將傳統的素材加以重新詮釋與應用，他的作品在技法表現上是現代的，在精神、內涵及意趣上，則更是東方的、中國的。（《雄獅美術》232期，1990/6）

臺灣美術在日本時代有了第一波的現代性發展，基本上以印象派及少數的超現實主義為主；戰後的第二波現代化更為激烈，更廣地探觸抽象主義、普普藝術、甚至是裝置藝術，臺灣的現代美術更進入激烈的戰國時代！這一段十來年的發展期間，周瑛雖然尚未參與，卻是了解他為何走向非具象創作之路的必要背景。

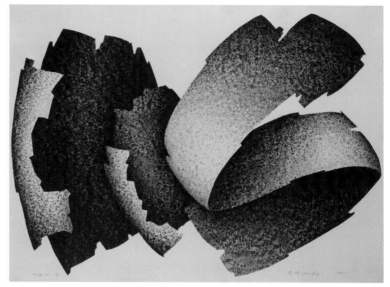

［上圖］
周瑛　靜物　1962
水彩、畫紙　39×54cm

［下圖］
周瑛　石之頌50　1984
複合版畫　107×143cm
國立臺灣美術館典藏

抽象主義與普普藝術風潮

大體上，戰後西潮進入臺灣美術圈，首先是抽象繪畫，李仲生可說是開路先鋒。年輕時曾在廣州市立美術學校西洋畫科、上海美術專科學校繪畫研究所研習。赴日前加入現代藝術團體「決瀾社」（陳澄波也曾加入）。1933年，李仲生考入日本大學藝術系西洋畫科，受中村研一（1895-1967）、東鄉青兒（1897-1978）、阿部金剛（1900-1968）、峰岸義一（1900-1985）、藤田嗣治（1886-1968）等現代主義者的指導或影響，參加前衛美術團體「東京黑色洋畫會」。1942年任教國立藝術專科學校。他隨國民政府播遷來臺，在臺北第二女子中學擔任美術教師，並開始於

課餘時透過文字與私塾方式傳播、講授西方現代主義繪畫理念。1951年起，李仲生於臺北市安東街開設畫室，要求跟他學習的學生採取斷裂的方法，放棄傳統素描與造形，亦即「打掉重練」的意思（附帶一提：約在三十五年前，筆者還是師專生時，曾經在彰化火車站附近的紅茶室隨某位學長聽過李仲生講一堂現代藝術課題，證實的確如此）。這批學生來自軍中的有歐陽文苑、夏陽、吳昊，臺北師範的有霍剛、蕭勤、李元佳、陳道明、蕭明賢等，影響所及，相當廣泛，成為臺灣首批現代藝術的生力軍。臺灣現代美術波瀾的興起，不在學院內，而是校園之外。體制外的藝術活動是戰後臺灣現代美術的孕育場。

　　1953年起，李仲生在《聯合報》「藝苑波濤」專欄譯介（曾有人質疑他只是翻譯加註，並非完全是自己的寫作）超現實主義、日本繪畫、法國藝術家們（馬奈、梵谷、秀拉及羅特列克）、達文西、裸體畫、歐美畫廊等等。學生們於1957年成立「東方畫會」，活動廣受矚目，成就了他「臺灣現代繪畫導師」、「咖啡室中的傳道者」的美譽。同年成立的、以臺灣師大校友為成員的「五月畫會」，則是另一種追求抽象繪畫的團體。尤其是劉國松（1932-）以抽象水墨銜接抽象繪畫的路數，主張中國畫與抽象畫殊途同歸，從「寫實」走向「變形」，再走向「寫意」，最後走向「抽象」，風格相當鮮明。總的來看，李仲生採取以中國繪畫為本位但全盤抽象畫的路徑，廣受藝術界矚目，取得相當豐碩的成果。

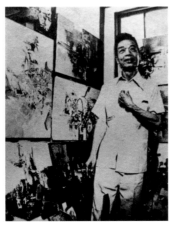

[左圖]
在畫室裡的李仲生（藝術家出版社提供）

[右圖]
1956年，李仲生與「東方畫會」會員攝於其員林家門前。右起：蕭明賢、蕭勤、吳昊、霍剛、夏陽、李元佳、陳道明、李仲生。

　　另外，普普藝術的引進，歸功於美援（1951-1965）時期的文化交
流。席德進（1923-1981）於1962年受美國國務院之邀赴美考察，以普普風
結合中國藝術題材在巴黎舉行個展。1963年的一篇報導中，席德進描述
關於紐約華盛頓現代藝術陳列館的普普藝術節。1966年返臺後，他在國
立臺灣藝術館演講「歐美的新興繪畫」中，指出：「歐普與普普這兩種
新崛起的藝術，目前在世界藝壇開展了非常廣闊的道路。」他的〈蹲在
長凳上的老人〉、〈信佛的老婦〉二作可為代表。周瑛的學生李錫奇參加
1964年日本第四屆國際版畫展，對這個藝術運動有所認識，並開始嘗試
創作，成為他的「本位」創作系列。蕭瓊瑞說：「〈本位〉原是李錫奇在

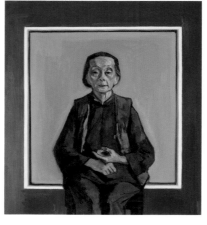

61

1960年代末期揚名東瀛的得獎版畫作品名稱。那個時期，畫家深受美國普普藝術影響，在民間賭具的形式秩序中，尋求屬於民族自我的美感極致。」

　　在當時，抽象藝術與普普藝術的接受度並不一致。余光中認為：「抽象畫是現代藝術之中最玄妙也是最冒險的一種形式」；但並不看好普普藝術：「可是在美國，繼抽象畫而起的所謂『普普藝術』，庸俗而且刻板，既乏內在的靈視，又無外在的技巧，簡直淪為自欺欺人的『國王的新衣』了。」儘管褒貶不一，顧慮的意見顯然抵擋不了歡迎的聲音，一種結合普普／歐普的現代藝術形式在臺灣於焉誕生。1967年11月，十位藝術家正在臺北文星藝廊舉辦「不定形」藝展，包括李錫奇、席德進、陳庭詩、秦松、莊喆、劉國松、郭承豐、胡永、黃永松、張照堂。

　　從1950至1960年代，因為李仲生、五月與東方兩畫會、美國文化等因素，臺灣的天空非常前衛，既是抽象、又是普普與歐普。這種沛然莫之能禦的趨勢，不但引導年輕世代熱中新派創造，也讓老一派的創作者重新思考傳統與創新、東方與西方的融合與衝突問題。這些潮湧，都在周瑛的眼前騷動，學生時期曾是狂傲不羈，此時能「泰山崩於前而色不變，麋鹿興於左而目不瞬」？他後來「爆發式」的、讓許多人掉下巴、跌破眼鏡的創作，說明了一切。

【關鍵詞】

普普藝術（Pop Art）／歐普藝術（Op Art）

「普普」藝術是英文Pop的發音，取其通俗、大眾之意。源自1950年代英國與美國的藝術運動，強調「日常生活即是藝術」的理念。英國拼貼藝術家漢彌爾頓（Richard Hamilton, 1922-2011）1956年的〈是什麼使今日的家庭如此不同、有吸引力？〉是我們耳熟能詳的作品。至於美國的普普運動主要在對抗形式為上的抽象表現主義，藝評家羅森伯格（Harold Rosenberg, 1906-1978）及藝術家安迪・沃荷（Andy Warhol, 1928-1978）均有深廣的影響力。普普藝術和達達主義（Dadaism）被認為是後現代主義的前身，特別是現成物（ready-made）的運用。至於「歐普」藝術強調運用造形、色彩與構成來營造視覺幻覺與動態感。這個辭起源於波蘭裔美國藝術家史坦札克（Julian Stanczak, 1928-2017）在1964年的展覽「歐普繪畫」，《時代雜誌》（Time）把它簡稱為「歐普藝術」。

漢彌爾頓　是什麼使今日的家庭如此不同、有吸引力？
1956　拼貼　26×25cm

　　1960年代，在美國文化影響下，臺灣吹起普普風，而席德進等人亦透過參訪經驗將世界普普藝術的訊息帶入臺灣。1965年起，李錫奇從不定形的動態抽象轉向另一種風格：以現成物重新組裝，藉此將日常生活物件藝術化。1969年，第五屆東京國際青年美術家展，李錫奇以普普裝置獲得評論家獎。李錫奇的普普藝術新風貌，是西風東漸過程中臺灣現代化風潮的開路先鋒。業餘畫家黃士英也曾於1969年在臺北國軍文藝活動中心舉行「歐普畫展」。

周瑛　無題　1969
水彩、畫紙　73×99cm

▌蹣跚起步中的抽象繪畫論述

　　西方現代藝術發展過程，抽象繪畫是重要的跳躍，讓物象的描繪從可指涉的外在物件轉向純粹的元素，如造形、色彩、構成、韻律等等。幾百年來（時間跨度從15世紀文藝復興時期到19世紀中葉），執著於三度空間幻覺營造的平面畫布如今回到真實的二度空間，宛如大夢初醒。影響所及，創作、觀看、甚至是理論與思惟的方式有了180度的大轉彎。可以說，這是革命性的變化。抽象藝術，因為沒按照具體物外形來描繪，有時稱為「非物象藝術」（non-figurative art）、「非客觀藝術」（non-objective art）或「非再現藝術」（nonrepresentational art）。德國美學學者沃林格（Wilhelm Worringer, 1881-1965）在《抽象與移情》（1907年出版）巨著中定調了西方藝術從移情到抽象的審美觀念——「移情的衝動」。移

周瑛　流　1972
複合版畫　60×60cm
國立臺灣美術館典藏

情的審美態度有幾個基本條件，第一是對大自然的生活經驗反射，第二是「客觀化的自我愉悅」。「移情的衝動」會導向「抽象衝動」，是絕對的美感。

　　這是藝術中「形式」的探討，和藝術內容區隔開來，獨立為藝術的特性。康德（1724-1804）的「第三批判」中強調色彩、線條、結構等構成了審美的純粹判斷。英國的形式主義者克萊爾・貝爾（Clive Bell, 1881-1964）提出「有意義的形式」（significant form），1914年《藝術》一書中說，線條與色彩共構成特殊的形式與形式關係，擾動吾人的美感情緒。最激烈的觀點是美國的克萊蒙・格林柏格（Clement Greenberg, 1909-1994），他以強悍的「給我形式，其餘免談」論述姿態讓抽象表現主義成為前衛藝術世界中最耀眼的捍衛者。

　　欣賞抽象作品和具象作品是兩種不同的美學態度。因為戰後臺灣

其實缺乏一個恰當的、合宜的評述架構來面對西方抽象觀念的崛起，往往處於相當匱乏、無所適從的狀況。簡單地說，如何銜接，是一個頭痛的問題。一如過去的裸體繪畫進入臺灣後，所發生的藝術與色情爭議事件，李石樵的〈三美圖〉或謝孝德的〈禮品〉都是經典的案例，在中國也有劉海粟因引進裸體課程進入校園而惹來社會非評。

誤解、誤用是不可避免的。蔣廷黻（1895-1965）是著名的歷史學家及駐聯合國外交官，曾經獲蔣介石頒一等卿雲勳章。他在一篇〈國家的力量〉（1953）文章裡就寫道：「政治設施不能根據抽象主義」，這裡指的是天馬行空、無厘頭的意思，和真正的藝術毫無關係。誤解與看不懂是難免的，筆名凡文的〈為新畫家說幾句話〉可以看出端倪：「新觀念不能受到鼓勵，則國父所說的『迎頭趕上』也就難於實現。請注意一件事，在功用論的立場上看藝術，它有極大的力量鼓勵社會愛好新奇的看法、想法、和它所形成的觀念。也許因為中國的苦難環境，使人們心情暴躁，對於一個新興的幼苗容易給以打擊，這種作用會阻礙了進步。中國的新繪畫則是一個幼苗，它的好壞不能輕易論斷，希望人們批評它，愛護它，讓它安然成長！」（《聯合報》，1958/11/21）

他鼓勵以開放的心胸迎接新形式的藝術，切莫過度打壓。黃博鏞描述1960年為世界冷熱抽象的交接點：

二次大戰前，以蒙德利安為中心的一種純粹的非人間性的抽象主義可謂已達到其最大的極限了。於是戰後隨之誕生了針對此一冷的抽象傾向的反抗運動，即熱抽象之運動；也就是「另藝術」或「非形象藝術」；又謂「抽象表現主義」或「不定形之具象」……等名稱。這種奇特的藝術樣式甚難予以確定的名稱，嚴格地說，並不屬於流派或團體的運動，而是某種不同的地區（即為一種國際現象）發生的一種共通的藝術思潮……（《聯合報》，1960/11/11）

同樣的看法，「二十世紀前半世界繪畫重要的事實，應是抽象畫的

［左圖］
李石樵　三美圖　1975
油彩、畫布　100×80cm

［右圖］
謝孝德　禮品　1975
油彩、畫布　144.8×96.5cm

出現和成立。中心地區在歐洲，是在既成繪畫的攻擊和社會的斥責下，不折不撓地堆積前衛的實驗而完成的。但在今天，已經沒有人懷疑抽象畫的存在。」這句話是出自日本美術評論家植村鷹千代（1911-1998）刊於《朝日新聞》轉譯在《聯合報》（1961/9/8）的評論。

　　常言道，不能打敗敵人，那就拉攏為朋友吧！戰後臺灣理解異質的抽象藝術，就是這個策略：同質性聯結。筆名一也，從「現代繪畫與民族精神」角度鋪陳出兩者的相似性：

　　西洋現代繪畫自後期印象派以後無不受東方及中國繪畫的深刻影響。就以現在最盛行的抽象畫派而論，也並非是西洋藝術家創造的，而早就表現在中國繪畫及其他藝術中，例如中國的書法是空間造型的抽象藝術，中國的國劇是綜合的抽象藝術。中國繪畫早就以單純化的形色及抽象化的線表現宇宙千變萬化的物象與優美崇高的抽象意境，不是再現自然複雜的外表，所謂「意到筆不到」。中國繪畫不尚形似注重情趣精神，品格意境本身便是抽象化，抽象藝術並非一定是無形式，超乎形的，京戲中的一舉一動，臉譜的造型都是抽象的或象徵的。（《聯合報》，1959/5/10）

　　把平劇的動作與道具類比為抽象藝術，並不盡然，其實是象徵；把

書法類比為抽象線條，其實是忽略了文字內容與文化內涵。但這種「類比文化解讀策略」一旦確定下來，再多的差異，已無關宏旨。李仲生、席德進都有過類似的看法。其實，人們往往以自身的文化經驗類推他者文化，以便聯結、理解。席德進説，「今天的抽象派繪畫形成的原理與建築、書法、金石，一樣是屬於絕對的造形美的範疇。」（〈被遺忘了的中國古藝術 談全國美展的西畫新趨勢〉，《聯合報》，1957/10/5）。1959年5月，師範大學林聖揚舉辦「象徵的抽象主義」油畫展覽會，以抽象為名、為題的展覽的作品越來越盛行。鳳磐〈抽象畫聯展觀感〉也印證席的看法：「日昨與席德進談及抽象派畫與國畫殊途同歸的實質問題，席君很精闢地指出目前整個世界藝術潮流已走向中國畫法的道路，一般說法，抽象畫注意韻律的美，氣魄的美和樸實殘缺的美。」（《聯合報》，1963/3/1）而美術理論學者盧君質在一場1962年底發表的「國畫前途與國際抽象藝術的發展」演講中認為國際抽象藝術有許多地方是合乎中國國畫的道理。罍翁（張隆延）更進一步，乾脆把中國書畫理論直接引述，變成一篇既詭異又新鮮的「中國抽象文言文」：

「抽象」，「無定象」或稱「非物象」畫，是轉譯Abstract, Non-objective Painting。畫家將「感性」託諸有形象的線‧點，色‧澤；而並不去「仿」自然的眾目所見之「象」。

周瑛 瞬 1979 複合版畫
85×85cm

說文：「倉頡之初作書，蓋依類象
形，故謂之『文』。其後形、聲相
益，即謂之『字』。」但是甲骨鐘
鼎乃至於東漢編定說文解字？所有
的象形文，例如山川日月魚馬水
火等等，究竟都不是寫實的模襲
自然的圖畫！……書林藻鑑序？
說：「書，藝事也。然觀其變可以
知世之文質；玩其跡可以見君子小
人；則藝而進於道矣。……或揚聲
於當年；或馳譽於弈載；氍墨傳
寶；紈素流徽；藝之精也，其亦道
之華乎?!」我輩「自異觀同；因脈
尋匯」。「忘言得象」，是中華民族真
賞；洋人不過驚其巧藝，藉以發明
書法而已。（《聯合報》，1960/2/14）

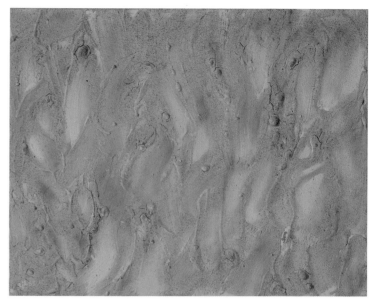

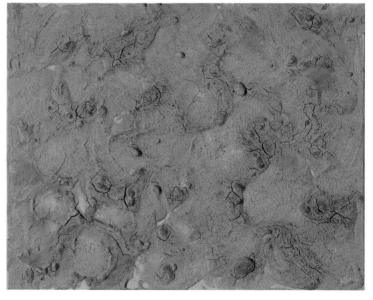

[上圖]
周瑛　作品85-10　1985
複合媒材　61×74cm

[下圖]
周瑛　作品85-15　1985
複合媒材　61×74cm

　　內文中顯露出中國文化中心
與民族主義的驕傲，延續了八國聯
軍以來中國鄙「夷」而夜郎自大的
心態。把西方抽象畫的形式重新填
充中國書畫理論，成為當時論述
的「方便門」；但是，方法論上，其積極的意義是醞釀了一種比較藝術
學的觀念。劉國松的〈抽象畫的標題〉（1960）就是一例，蘇東坡的「成
竹在胸」、張彥遠的《歷代名畫記》、趙希鵠《洞天清祿集》、《靜山居
畫論》、沈顥論「作畫起首布局」等等都入列其中。謝愛之更霸氣地
說：「中國畫不弱於西畫，以及西洋抽象繪畫的理論接近了中國的文人
水墨畫，這些是顛撲不破的，不必再補充了。」（《聯合報》，1961/1/2）；他

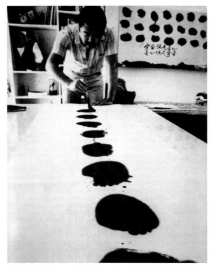
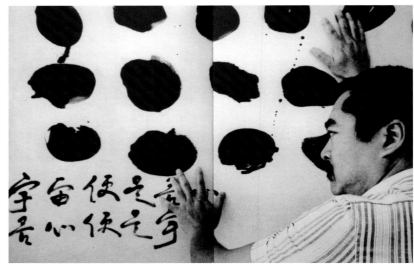

[左圖]
蕭勤以水墨創作，並在1956
年赴歐後常向國內介紹歐洲繪
畫思潮。（藝術家出版社提
供）

[右圖]
蕭勤畫作〈宇宙便是吾心，吾
心便是宇宙〉。（藝術家出版
社提供）

描述某一洋人藝術家：「運用中國的書法作畫，足證明中國書法是抽象畫的源泉！」（《聯合報》，1961/2/1）

　　蕭勤（1935-）在1956年赴歐後，經常在報章上大量介紹歐洲先進藝術的現況，其中提到相當多抽象藝術的概念與創作，推介之功，功不可沒。他也同意中國藝術中精神的部分和西洋抽象藝術有異曲同工之妙：

　　中國的藝術傳統一向是反對寫實的，注重最深奧的精神活動。我們看中國畫，並不問它在敘述什麼，而是在欣賞它崇高的意境。能了解這個道理，看抽象畫就容易了。最後，筆者要提醒一句：即中國數千年來已有抽象藝術，今日的中國人反而不了解抽象藝術豈不是笑話嗎？（〈釋：非形象繪畫〉，《聯合報》，1958/11/6）

　　因為他在域外現身說法，因此更具說服力。蕭勤不但引介歐洲抽象觀念與現況，在理論上也細膩地鋪陳中國繪畫和抽象的親近關係，更以實際創作來證明它的可行性。

　　為了理解抽象繪畫所發展出來的這一套詮釋機制，有其策略上的方便性與潛在發展性，有趣也有風險。至於是「正解」還是「誤解」，有待後人繼續研究與評價。

1953年，筆名道林發表〈抽象繪畫的產生〉，對抽象畫有深入剖析。首先，他指出抽象繪畫有幾何風格的冷抽象、浪漫風格的熱抽象兩種分類。該文並鉅細靡遺地闡述其內涵和影響：

　　抽象派的畫家們在畫布上同時著重兩種領域的表現，一是表現畫面構成本身的生命；一是表現形和色自己的生命。……抽象藝術之能立足於今日歐美畫壇，許多畫家之所以致力從事創作抽象繪畫，是有其時代因素的，主要的可分四方面來講：一、首先是照相機的發明……其次是繪畫的姊妹藝術音樂給予繪畫的影響……三、是受科學上新的發明的影響……最後機械的影響。（《聯合報》，1953/9/5）

周瑛　作品89-2　1989
複合版畫　115×148cm

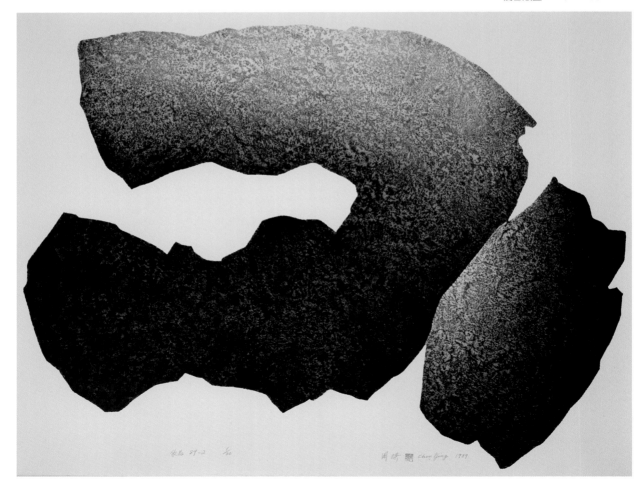

這位作者也請大家放輕鬆看待抽象藝術，不必為抽象過多解釋，直接欣賞體驗就好：「抽象繪畫並不是說要有多麼深奧不能理解的意義，而僅僅是一種智巧的設計，擴充我們生活的境界使之更豐而已，沒有比其他裝飾的意味更多理智或感情的意義。我們也不必在這一類畫上深求意思的解釋。供我們賞心享受。」（〈現代繪畫的欣賞〉，《聯合報》，1956/11/30）

另外，霍學剛（霍剛）也提出兒童繪畫的過程給抽象畫不少啟示（〈看學生美展的兒童畫〉，《聯合報》，1956/8/27）。也是創作現代繪畫的黃博鏞在全國書畫展觀察到當時藝術生態裡，學院和在野的抗衡：

會場雜綜著各種形式的作品，主要為學院形式與現代意味的作品，雖未加以分室陳列，但在形式上、精神上或表現上顯然地對立著，其中點綴著幾點前衛畫風，忠實地反映了一種保守與急進，頹廢與新穎的對照，這絕不是偶然的。因為這一種反抗傳統，反撥陳腐的精神，早已含蓄在每一個努力於改革中國藝術的青年朋友了。因此我們感觸於這些作品之前，一種落後與進步，錯誤與對的抉擇，賦予了我們面臨著一項重大的考驗……一種反撥「傳襲」的勇

[上圖]
霍剛　夢幻2　1955
紙、粉彩　25×35cm

[下圖]
霍剛　開展-36　1985
油彩、畫布　61×80cm

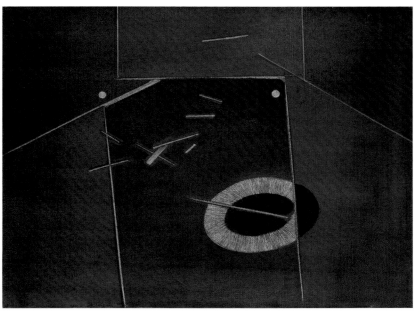

氣或緊隨著「新穎」的根據與努力，已足以在他們的作品裡反映出現代意味的精神，因此我們雖未予以證實這一些作品的「好」，但我們卻不能否認他們正朝向「對」的方向走，這不是傚效，更不是妥協，我讚頌他們正接受著誹謗與咒罵而奮鬥著。（《聯合報》，1956/10/19）

他對夏陽（1932-）、霍剛、李元佳的評論已相當到位深入，毫無生澀之感。例如，「李元佳的〈作品B〉完全沒有主題性，接收於機械美學的影響的純粹抽象繪畫，運用一種色彩上的對比，形象的動靜的對照，似乎描述著一種音樂性的不安與刺激的旋律。」

臺灣抽象繪畫論述前仆後繼，終於逐漸水到渠成。謝愛之高聲呼籲，提倡抽象繪畫，此其時也：「我們認為我國政府不可諉稱不懂抽象畫，而且不可不提倡抽象畫，另一方面，我國畫家不可不從事抽象畫，亦不可不將作品送往國外展覽，我們理該執世界抽象畫的牛耳，而事實上竟未能做到，反有落後之態，就緣努力不夠。」（《聯合報》，1961/6/1）過度的雄心壯志，可見於字裡行間。

然而，抽象藝術的爭論並未止息，香港《華僑日報》刊載徐復觀（1904-1982）〈毀滅的象徵——對現代美術的一瞥〉（1960/5/24）、〈非人間的藝術與文學〉（1960/7/17）、〈現代藝術的歸趨〉（1961/8/14）、〈現代藝術對自然的叛逆〉（1961/11/15）四篇文章抨擊抽象藝術違反自然，更嚴重的是和共產黨同路。

新一代藝術家劉國松則以數篇文章強烈回擊：〈為什麼把現代藝術劃給敵人——向徐復觀先生請教〉（1961/8/29-30）、〈自由世界的象徵——抽象藝術〉（《聯合報》，1961/9/6-7）、〈與徐復觀先生談現代藝術的歸趨〉（《作品》3卷4期，1962/3）、〈虹西方可以休矣！〉（《文星》57期，1962/7）、〈現代藝術與共黨的文藝理論〉（《中國一週》727期，1963/3）。其中，〈自由世界的象徵〉結論可為代表：

最後我願赤誠的告訴徐先生，抽象藝術盛行於整個自由世界，畫都有由巴黎轉入美國的趨勢，而每年世界各自由國家來函邀請我國參加的

國際展覽會，都指明要現代藝術（可去教育部查詢），難道說自由世界都在為共黨世界開路嗎？（《聯合報》，1961/9/7）

　　隨後，藝術輿論一面倒向抽象藝術，最後在政治意識上、文化正統上取得合法性地位，幾乎全面勝利，如劉文所言，甚至代表臺灣參加世界藝術活動（聖保羅雙年展）──真的是「出國拿金牌」！「古代中國的文人水墨畫，已經在抽象的方式中，被重新賦予生命，同時也產生優秀的畫家。」一位美國藝評家在參觀中國現代藝術展後，於報上發表如此觀察。看來，抽象藝術是讓中國繪畫有新面貌的動力！席德進對這一波新藝術運動的看法可為公允的定論：

　　戰後的世界畫壇，發生了一個劇烈的演變──那就是非形象（抽象）繪畫的興起，佔了繪畫思想的主流。論其原因，當然非常複雜，主要的還是繪畫本身探求、發展的必然趨向所致。而且才真正地接觸到了繪畫的本身──純粹的繪畫。……在繪畫上，近十年來，臺灣的畫家們正熱忱地研究學習，將我們傳統的古代藝術，與現代抽象藝術的觀念，融合一起，作著試驗。他們產生的作品，可能未達到成熟與完善的境界，但是只因它的發生，就足夠說明我們中國的繪畫有了一個新的轉機；再也不是停滯在幾百年前已建立的舊形式上重複的因襲了。（《聯合報》，1962/3/25）

　　徐復觀並不甘心，在《中國藝術精神》〈釋氣韻生動〉（1966年）中再度提出：

　　當西方的抽象主義，以二十世紀的五十年代發展到高峯，六十年代已走向沒落時，又有些人大聲叫嚷，說中國的繪畫乃至書法，正是抽象主義。於是在畫布或畫紙上塗些墨團團，說這些是抽象地東西合璧。其實，從畫史來說，中國由彩陶時代一直到春秋時代，是長期的抽象畫，可是並非現代的抽象畫。……現代的抽象畫，則要把一切藝術的規律性都抽掉。

這篇長文最後106條註解，隱藏了他欲言又止的、持續對劉國松與抽象藝術的嚴厲批評與不滿：「現代的抽象藝術，蓋始於對自然之壓迫感。實則只是自己未曾淨化的心，壓迫自己的心。」學者黃俊傑認為徐復觀對抽象畫之極度反感來自於他對西方文化的強烈批判，因此才判定現代藝術家違反中國文化中的人性與人文內涵與精神。

總之，臺灣的抽象繪畫並非純然可以從歐洲的冷熱抽象、構成、不定型等，或美國的抽象表現主義加以解釋，而是有其自身的文化脈絡所轉譯出來的在地抽象化風格，獨特而具有辨識度，有人稱之為「東方抽象」（其實也是「臺灣抽象」，因為在臺灣發生，不在中國）。當一場中國現代畫展在義大利盛大展出

周瑛展閱畫冊。

時（1956），幾位義大利藝術界人士便提出類似的解讀與看法。羅馬現代美術館館長說，中國美術進入國際性現代繪畫的過程中仍保有優秀傳統的特徵，在傳統中提煉出精髓而產生的抽象畫接近西方的品味。一位外籍記者認為，中國現代畫展具有東方美術靜穆冥思的特徵，是世界抽象畫比較合理的道路。中國現代畫和西方抽象繪畫看來有了合流的想法，而且是東西方一致的觀點。

現在我們對著抽象繪畫侃侃而談、毫無罣礙，彷彿一切都是理所當然。然而，回顧這一段思想與論述的爭論，1950年代抽象繪畫運動的興起，其實是經過一番觀念與表現的掙扎與調適之後才開花結果。

此時的周瑛，並未參與這場論戰。暫時缺席，但不算落後。這位旁觀者，正處於沉潛階段，蓄勢待發之中，且後勢看漲。

四、教學相長‧世代競合

基於老師職責，周瑛一開始不是很贊成師範生在外面學習現代藝術，因此被誤解。其實，在許多學生心中，周老師很照顧學生，是一位教學嚴格的好老師。當北師學生一個一個出國學藝，在國際藝壇綻放光芒，他也學習很多。不但如此，他開始研究當代藝術，《現代造形藝術的研究》、《兒童繪畫研究》反映他在現代藝術上的整理與詮釋，特別是抽象觀念的理解──脫離自然，脫離敘事。另一方面，他也專注於「形態」的研究，特別重視造形間的組合與互動關係，是他後來創作的主要方式。

[右頁圖] 周瑛　作品89-15（局部）　1989　複合版畫　151×115cm
[下圖] 周瑛（中）舉行畫展時，學生李錫奇（右）、何政廣前來觀賞，並與老師合影。

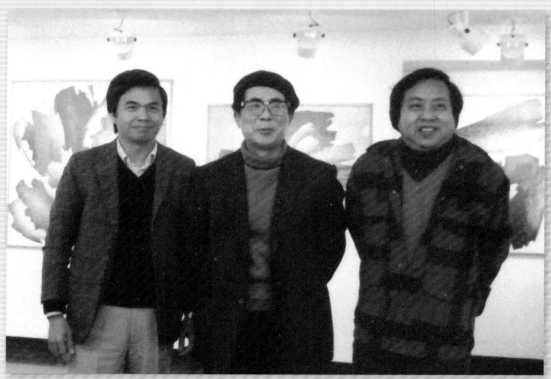

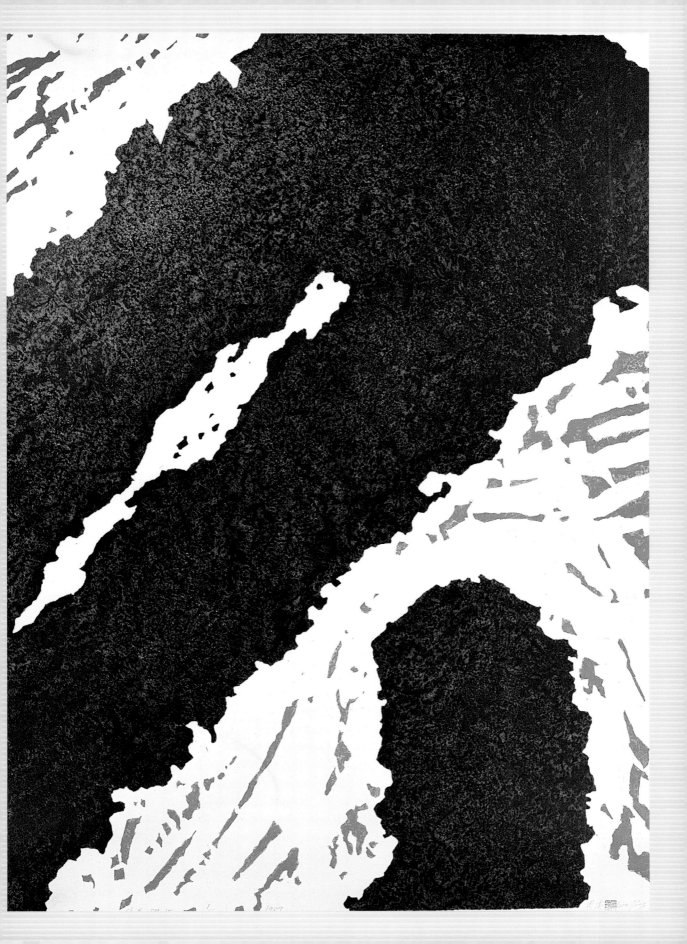

[上圖]
周瑛1950-60年代留影。

[下圖]
1970年代時的周瑛。

▌師生PK

英文的PK是Player Killing的簡稱,指捉對廝殺的意思,這裡的pk是閩南語的比較(pí-kàu),因為拼音開頭相同,就產生了雙重意思。師生pk,是較量、也是比較。周瑛創作的自我現代化,和出社會的學生們大有關係。

1952年,軍中藝術工作總隊組成時,李仲生跟周瑛同一隊,但當時周瑛尚在古典寫實的階段。李仲生曾在訪問中提到,周瑛曾於公開場合責備那些在外面學習現代繪畫的北師學生(其實大部分是跟他學習的學生):

其實當時東方畫會的成員都各有面貌,當時蕭勤、霍剛、李元佳都在同一暑假考入臺北師範,他們跟我畫畫,當時藝術科主任周瑛知曉了,特別在週會上把他們叫出來訓話:「你們唸師範只是做小學教師,不是當畫家,搞什麼新派不新派!(《民生報》,1979/4/17)

話說回來,師範學校的目的是培養老師,周瑛自己又是一路讀師範上來,這一段話也是講得天經地義、理直氣壯。對此,蕭勤回憶起來,並不是很諒解老師的保守行徑,但事過境遷之後也承認或許是環境逼迫

1956年臺北師範學校藝術科素描課堂情形。(藝術家出版社提供)

下所造成的巨大認知差異：

　　對一位真誠靜默的藝術家而言，我並不很了解，也來不及了解分別多年來，藝術上他的思想進境，他的努力與成就。……我的個人希望與他的教育宗旨目的完全無交集。那年代，嚴苛肅殺，煩悶焦躁。我們是想拋開政治，革新藝術的一代，他想遠離政治，但又是經歷國仇家恨參與了用藝術幫忙宣傳救國的一代。我想大鳴大放，他則看多了管制、威脅與恐懼。

　　這位臺灣新興藝術健將倒是相當驚訝周瑛後來的轉變，如此和他「殊途同歸」：

　　藝術上多面向的活潑嘗試，也不再像當年壓抑自己的周老師；或我年輕時覺得嚴苛壓抑我的周老師。

　　李錫奇的感受就沒那麼強烈，當學校老師對現代藝術充滿敵意之際，他說：「周瑛老師雖然沒有馬上投身到這個陣營，卻抱持寬容態度，讓我們能自由發揮不至被扼殺。」1959年入學的陶藝家陳秋吉回憶，周瑛老師的水彩畫教學相當活潑，會讓學生從水彩混色開始嘗試。畢業多年後，周老師還記得他是「阿吉仔」，並且熱心介紹他到大安國中任教。北師45級，曾為老師塑造半身像的雕塑家郭清治回憶：周老師個性堅毅，是個很有原則的人。雖然嚴肅卻對學生很好，樂於傾聽問題並提供協助。教學有彈性，目的在於培養通才美術老師。水墨畫家江明賢（50級）印象中的周瑛老師態度親切熱誠，把學生當成自己的小孩看待，是為人師表的典範。周老師不要學生跟他畫得一樣，教學觀念新穎，這些都影響了江明賢往後的創作。

　　不少學生們都表示，周老師的確是位相當嚴格、甚至可說是頗為嚴厲的

老師。1954年入學的黃照芳第一堂課就被周瑛責罵，甚至當場一面撕掉作業一面說：「我要你恨我三年，然後感謝我一輩子。」活像訓練新軍官的老士兵長。這位藝術家後來獲得美術教育類師鐸獎、油畫造詣甚高，曾獲得全省教員美展第一名。王守英（1934-）曾在訪談中說：「四十年考上北師後，周瑛老師當我們導師，帶領我們作嚴格的素描練習，才開始正式學畫。當時的同班同學有蕭勤、李元佳、黃博鏞等，大家都很認真學習。」他曾獲得全省美展第一名及中興文藝獎章油畫獎。

上素描課時，周瑛會在有問題需要改進的地方打個×，因此學生私下給這位老師「周×」的綽號。教學好表現，有四十六年度省教育廳中等學校及國民學校優良教師獎狀為證（學生何肇衢也同時獲獎，當時在附小服務）！嚴師出高徒，他帶出來的學生中果然出現不少臺灣藝術界的翹楚。

那麼，周瑛本人不做回應，兒子周子荇則替「老子」做了解釋，當時的環境只能說「人在江湖身不由己」，少惹麻煩，是可能的原因，尤其是「隔牆有耳」：

父親個性原開朗活潑，來臺壓抑個性，行事低調，創作少發表。除了家貧家累是個嚴重問題，總教官住隔壁亦是嚴重壓力之一。在那時代，有這位上校級總

【宇塵 Cosmic Dust】
周子荐
C. Jerry Chou

教官鄰居，常開著正對畫室的窗，父親心理壓力是很嚴重的。對這點，不分晝夜常來畫室要老師看畫改畫想高談闊論藝術的學生是不太理解的！想想他的畫家朋友們和早期衝勁十足創畫會的北師學生們哪個有此種「優渥」的待遇？多年後我們才知不只此系統還有熟人負責，解嚴前1977年仍有人盯著檢查且被寫報告！

連家裡頭放了個國旗向左飄的徽章（「左傾」之嫌也），都被「抓扒子」密告，驚動中央黨部派人來了解。雖然沒事，倒也嚇出一身冷汗。

何政廣當年也有類似的經驗，是事後才知道，因為有人挺著（也許如同周瑛挺學生）。1960年代，他應《中央日報》主編薛心鎔的邀請在週末版《中央星期雜誌》藝術版擔任特約撰述，報導現代藝術思潮。結果「有人向報社寫信攻擊，社方囑停止刊載」，但在薛先生堅持之下，甘冒壓力與風險，繼續刊登，成就了一位傑出的藝術出版家。何政廣說，周瑛是位很好的老師，總是設身處地為學生著想，不求回報。一位1969年就讀北師的學生回憶起老師的溫馨美術教學情景，歷歷在目：

周老師就是我們班的美術老師，他帶我們穿過草叢，到那時尚未拆遷的林安泰古厝寫生，他教我們做蠟染、做版畫、畫水彩，帶給我們很多新的美術觀念，令我受用良多。他一方面教我們如何認識色彩的世界，發掘出肉眼不易察覺的顏色，例如因光的反射造成頭髮可能是綠色

的。他更教我們要有自己的創作面貌，常以童話中的國王為例，說明在創作的世界中，你就是國王，要賞要罰，要廢要立，由你定奪。

另一方面，周老師也極度保護學生免於因犯了政治禁忌而遭無謂困擾：

入學那一年國慶日做海報，我被推為負責人之一，我畫了一幅漫畫：一部代表國家的車子，車上載著一本三民主義，正在「建國之路」上邁進。雖是參考資料而來，我自覺畫得還不錯。周老師說：「這樣不行！」馬上提起筆來在畫面上修改，將在地平線上交會於一點的道路兩邊線條分開來。他說：我原來那樣畫會變成死路一條。當時剛從鄉下踏入臺北，啥事不知，只覺得老師改得有道理，現在想來，仍不免出一身冷汗。因為在當時威權統治的氛圍下，把「建國之路」畫成死路一條，事態會是如何嚴重！後來我才知道，周老師還身負學校安維秘書之職，管的就是思想，如這事犯在別人手上，我不知能如何善了。（資料來源同上）

周瑛（中）與學生倪朝龍（左）等攝於畫展會場。

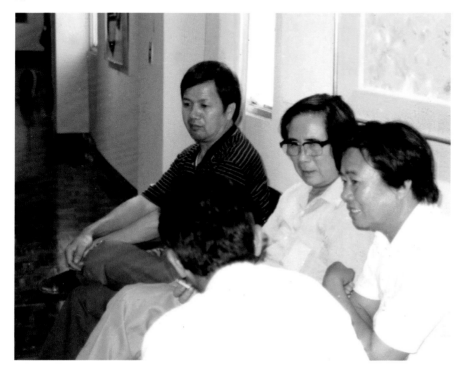

當時的公開責罵，搞不好是做做樣子，讓政治眼線知道有老師在教訓學生而鬆手，其實真正的目的是保護學生及自己吧？

政治有白色恐怖，戰後臺灣美術在多方發展之餘，也有藝術的「麥卡錫主義」籠罩上空。1947年到1956年間，美國娛樂界、教育工作者被無端指為與共產黨有關，在沒有具體證據下身敗名裂者比

比皆是，臺灣的情況也不遑多讓。更何況1949年臺大、師大才剛剛發生四六事件，不少學生被逮捕。

為師的創作開始在1960年有了變化，而學生早已是大展鴻圖了。例如，蕭勤於1951年就讀臺北師範，1952年入李仲生畫室，與畫室成員成立「東方畫會」，作品多次參加過全國性及國際性展覽。1955年獲西班牙政府獎學金，1959年遷居米蘭發展藝業。而早一年就讀於臺北師範的霍剛在1964年赴米蘭，四次獲得大獎。李錫奇在1955年入學，起初也是向周老師學習木刻，在同儕耳濡目染下浸淫新式藝術，1958年便嶄露頭角，獲國立歷史博物館徵選，和一群現代藝術新秀參加巴西聖保羅雙年展。和李錫奇同班的何政廣也說，他在1975年6月創辦的《藝術家》雜誌，若有新刊發行，周老師會三不五時來電詢問他有興趣的議題，也推薦學生訂購。「我也要追求現代的東西」，這是周瑛向何政廣說的話。看來，教學相長、不恥下問，老師從畢業的學生身上也獲得不少現代藝術知識。蕭瓊瑞也認為：「他以師長之尊，與時俱進，甚至回頭向學生所主張、追求的『現代繪畫』，重新認識、重新學習，乃至全力投入、探索，終至建立了自我獨特的面貌。」誠如龐靜平在〈勤學不倦、創作不懈的周瑛〉所述：

多才多藝、教學相長的周瑛，在不設限及「活到老、學到老」的前提下，其作品真可以說是觸類旁通的……他的「貪心」與「不容易滿

周瑛的學生何政廣於1975年創辦《藝術家》雜誌創刊號封面。

[左圖]
周瑛　無題（一）　1990
複合媒材　118×162cm
國立臺灣美術館典藏

[右圖]
周瑛　無題（二）　1990
複合媒材　118×162cm
國立臺灣美術館典藏

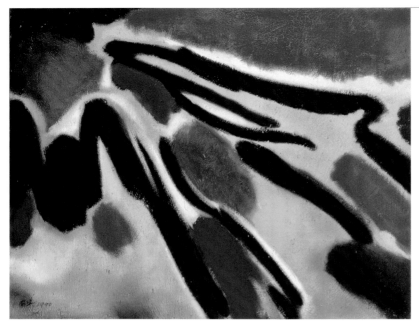

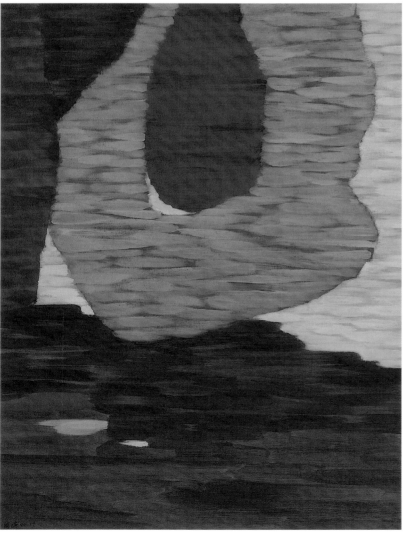

足」，可以從他最愛從年輕人的展覽及自己失敗的畫作中尋找「新的刺激」……（《雄獅美術》232期，1990/6）

　　周瑛曾說：「教書使我和時代潮流不至於脫節。」透露了其中端倪。李錫奇表示，畢業後當小學老師，還是常常返回學校找周老師討論藝術上的問題，「後來周老師也開始將創作轉向現代藝術的形式」。當年雖然沒有像學生們一樣有出國遊歷與進修的機會，他仍然可透過和同好切磋、過去學生的資訊交流來獲取藝術新知。直到他在1988至1990年有機會到紐約，梁奕焚形容：「像一個又飢又渴的旅行人，什麼都想要，都想吸納，都想往腦子裡填，往行囊裡裝……。」

　　周瑛如何構築他的現代藝術觀念呢？在資料缺乏的情況下，他的手稿就成為珍貴的考察依據了。

《現代造形藝術的研究》

　　這本是周瑛為了升等教授，約完成於1966年的論文。全文寫於綠色格子稿紙上，當時的學生林保堯曾看到女學生協助謄寫。聽說一式三份，相當費工。從內容來看，可以得到許多訊息，特別是破解周瑛轉向現代藝術之謎。他的現代創作的知識準備工作，至少在1966年之前。準備一本論文，花好幾年的功夫是可以想見的。這本論文全面地反映他如何吸納與解讀現代藝術。他公開責備學生「搞什麼新派不新派」約在1951至1953年之間，正是蕭勤、霍剛入學後向李仲生學習的時間點。換言之，約有十年的差距，直到1960年周瑛開始嘗試現代繪畫。前面已提到，從1960年起，周瑛和現代藝術的距離越來越近、越來越理解和接受，最後加入現代藝術陣營。這也就是為什麼入學較早的蕭勤和晚四年入學的李錫奇、何政廣對周老師的這方面的感受不太一樣。

　　《現代造形藝術的研究》分十一章，共一百八十九頁稿紙，每頁六百字，扣除插圖，約計六、七萬字。首章「藝術與生活」概述人類藝

［左頁上圖］
周瑛　作品90-2　1990
油畫　72×91cm

［左頁下圖］
周瑛　作品90-4　1990
複合媒材　130×97cm

周瑛與學生林保堯（右）合影於家中。

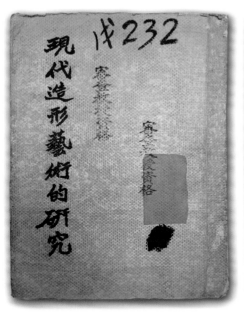

[左圖]
1966年左右，周瑛完成《現代造形藝術的研究》論文之封面。

[右圖]
手寫、手繪《現代造形藝術的研究》論文的內頁。

術發展，末段引用「生活的目的在增進人類全體的（之）生活，生命的意義在創造宇宙繼起的（之）生命」，並不搭調。三十七筆參考書目中所列前五筆都是政治正確的「交代」：三民主義、國父傳記、蔣介石的國父思想實踐、民生主義、中華文化復興。第十一章結論「我國現代造形藝術創作應有的新趨向」，提到發揚「三民主義藝術」的必要性，但也在字裡行間透露他自己的看法，以開放的心胸接納外來藝術但又強調文化本位的現代藝術發展：

我們不能把外國的造形藝術原樣搬過來，更不能把「中國人」表現成為「外國人」。我們中國藝術必然與世界藝術發生關係，由於彼此接觸的影響，文化便發生新的變化，那是必然的現象，我們應該盡量接受外國的藝術成就，並且站在三民主義哲學的藝術觀點的立場，認清其價值，吸收長處和精華，來充實我們的藝術內涵。……裝腔作勢，外表「中國」的，我們是不需要，我們需要的是「健全的」、「真實的」、「中國的」、「完美的」，以及「內在創造力」而流露的藝術。

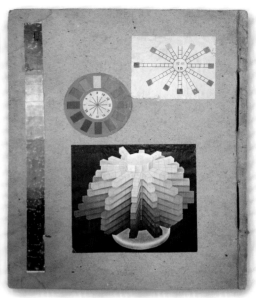

[左圖]
手寫、手繪《現代造形藝術的研究》論文的內頁。

[右圖]
周瑛親手完稿、裝釘的書冊。

　　這一段表明，扣除「裝腔作勢」的三民主義云云，在筆者看來，其餘是出自肺腑之言，可視為他創作觀念的主張：健全、真實、完美、內在創造、中華文化。

　　周瑛的這種銜接策略，無獨有偶，甚至頗為普遍。抽象繪畫論述不只是為抽象繪畫辯護，為了奠定其政治正確的基礎，和愛國反共聯結是理所當然的方向。謝愛之〈抽象繪畫的哲學根據〉的結論，在現在看來有些讓人「傻眼」，卻如實地反映當時的策略與心態：

　　今日人類面臨最大的共匪滲透破壞的威脅，而有些民族尚有重歐輕亞的錯誤觀念，抽象藝術在針對時弊，造成人類文化的保衛神，使自由世界一德一心上，必有其貢獻。所以我認為我國青年應加倍努力從事抽象繪畫以完成時代給予的神聖使命。（《聯合報》，1960/11/26）

　　《現代造形藝術的研究》架構內容涵蓋面廣，猶如現代藝術與造形學的小百科或教科書，可見周瑛在這方面所下的資料收集與整理的功夫，章節如下：

一、藝術與生活

二、造形藝術教育的重要性

三、造形藝術的演變

　　〈一〉抽象主義（抽象繪畫的要素、抽象藝術的派別、各國抽
　　　　象藝術發展的概況、抽象藝術的欣賞、康定斯基和蒙特
　　　　利安）

　　〈二〉超現實主義（超現實主義、超現實繪畫的構成要素）

　　〈三〉新具象主義

　　〈四〉新寫實主義

　　〈五〉另藝術的形成

　　〈六〉卡爾特的機動車

四、造形要素

　　〈一〉形（形與形態、人為形態的象徵性與時代性、幾何形
　　　　態、變形、繪畫的空間與形態）

　　〈二〉點、線、面、立體及其性質

　　〈三〉繪畫上的點、線、面

　　〈四〉色彩（色彩與人生的關係、色彩的本質、色彩的混合、
　　　　色彩的機能、色彩的對比與調合、色彩的配合）

　　〈五〉構圖

五、造形的原理

　　〈一〉調合〈二〉變化與統一

　　〈三〉節奏（反覆、漸進、迴旋、流動、疏密、方向）

　　〈四〉對稱（對稱的意義、對稱的各種形式、均衡、黃金律與
　　　　標準矩形、對照、融合、比例、動的均齊）

六、形態與視覺心理

　　〈一〉形態的範圍與過去的影響

　　〈二〉習慣的形與隱迷的形

　　〈三〉簡明與單純

〈四〉全體、部分與分解

〈五〉類化原則

〈六〉圖形與背景（圖形與背景的關係、容易構成圖形的條件、背景的無形態性、輪廓線的一面性、重合）

〈七〉造形與錯覺

七、形態的技法

〈一〉指畫法〈二〉糊貼法〈三〉刮劃法〈四〉浮花法

〈五〉拓印法〈六〉型印法〈七〉疊合法〈八〉吹流法

〈九〉絹印法〈十〉謄印法〈十一〉蠟染法〈十二〉皺擦法

八、裝飾的否定與技能性

九、形態與機能

十、包浩思的教育

十一、我國現代造形藝術創作應有的新趨向

　　其他的參考書目部分地透露出他現代美術的參酌來源（有出版社但未註明出版年）：克羅奇的譯著《美學原理》、林風眠《藝術論叢》、陳抱一《洋畫欣賞及美術常識》、虞君質的《藝術概論》和《藝苑精華錄》、莫大元《怎樣教美術》、劉其偉《現代繪畫基本原理》和《抽象藝術造形原理》、陳子明和湯新楣《現代美國繪畫與雕塑》、劉振源《近代西洋美術全集》、姚一葦《藝術的奧秘》、孫旗翻譯《現代藝術哲學》、杜學知《繪畫原始》、趙雅博《抽象藝術論》、伍蠡甫《談藝論》，還有七本日本參考書目及四本中文工藝設計，最後一本是ART AND PERCEPTION，作者"ARNHEIN"，其實作者是Arnheim（Rudolf Arnheim, 1904-2007），書的全名是 *Art and Visual Perception: A Psychology of the Creative Eye*（《藝術與視覺感知：創造之眼心理學》），出版於1954年，1974年改版。

　　這些參考書目的作者都是名重一時的專家。以劉其偉（1912-2002）編譯的《現代繪畫基本原理》（應為誤植，是「理論」才對）為例，劉於1961年成立專門出版美術書籍的歐亞出版社，隔年編譯《現代繪畫基

本理論》，1964年受聘為政工幹校藝術系教授，同年撰《抽象藝術造形原理》。趙雅博神父的《抽象藝術論》出版於1960年，在臺灣是相當早的出版，內容所論：藝術的容積、抽象觀念、抽象與藝術、藝術表現的三種境界、藝術中的醜美、抽象藝術的沒落，對臺灣的抽象藝術論述，理應有一定的奠基。但是，來自海外年輕人傳回的即時藝術訊息並沒有列入，也沒有學報或報章的條目（當時臺灣的學術引用規則並沒有現在的要求這麼嚴格複雜）。他和畢業學生交流頻繁來看，一部分來自學生及年輕留學生的影響應可想見。例如第20頁所描述的「爆發表現派」，其實是和何政廣刊於《中央日報》（1963/3/26）的〈世界繪畫新潮簡介之一「爆發表現」訴諸行動的積極藝術〉有諸多雷同之處。

▌理解抽象藝術

周瑛關注抽象繪畫，可見於1963年7月出版的《兒童繪畫研究》，比《現代造形藝術的研究》還早三年；也由此可以推測，周瑛研究抽象繪畫，至少是1960年前後，和創作實踐更為同步。在〈抽象畫的指導方法〉一節中定義：

抽象——抽除一切自然形象。

抽象畫——脫離自然形象的純粹繪

[上圖]
《中央日報》1963年刊登〈「爆發表現」訴諸行動的積極藝術〉剪報。

[下圖]
周瑛於1963年7月出版的《兒童繪畫研究》原稿封面。

畫表現，材料與技法多元，含有音樂性和詩意。

　　他把抽象畫比喻為音樂，和懂不懂無關，儘管欣賞。他舉出兩個教學法：用顏色漿糊隨興塗抹，以色紙剪裁各種形狀後貼排。雖然是淺顯的描述，可以看出周瑛的抽象畫觀念和自然實物的逼真程度（verisimilitude）成反比。其邏輯與理路和西方抽象藝術的理論架構顯然有差異。

　　筆者和周老師的公子周子荐先生訪談時，認為周瑛的現代版畫創作有潛意識的流動感，周先生並不同意。他說，他的父親其實是一位「構圖學派」，十足的「造形控」（日語コン，取complex的第一音節，指特殊而強烈的癖好），平時喜歡拿著小紙張草圖起稿，研究、嘗試的意圖明顯。從《現代造形藝術的研究》的內容來看，所言不差，的確如此。

周瑛　綠林　1950年代
水彩、畫紙　39.5×54.5cm

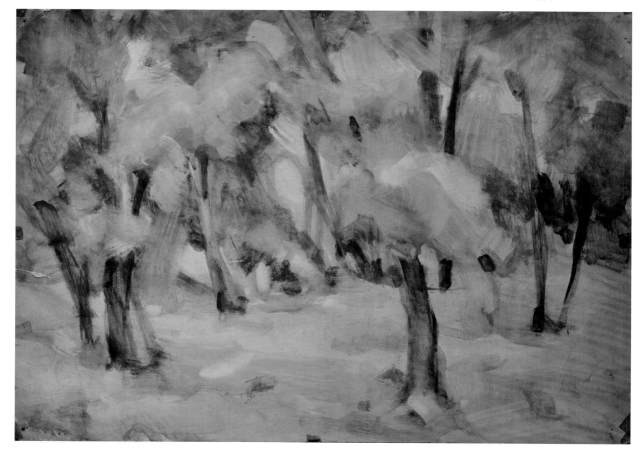

周瑛　逸　1962
水彩、畫紙　71.5×89.5cm

　　周瑛對西方抽象藝術的整理，採分類與簡介的方式，配上一張剪貼的插圖及說明來進行視覺印證。他綜整抽象藝術的要素，是從形式觀察入手，而非派別的思潮或理論演繹。有時，一位藝術家的名字，前後文並不一致，如介紹荷蘭新造形主義（the De Stijl）藝術家 Piet Mondrian（1872-1944），以「蒙德利安」、「蒙德涼」稱呼；或有些不盡明確之處，如「卡爾特的機動車」一節，其實是Alexander Calder（1898-1976）以mobile命名其作品，中文翻譯是「車」，原於達達主義大師杜象（Marcel Duchamp, 1887-1968）在1931年給予的描述，等同於機動雕塑（kinetic sculpture）的意思，應該是「卡爾特的機動雕塑」才

是正譯。

瑕不掩瑜，「蒙德涼」的「先分析再簡化」手法啟發了周瑛嘗試從具象到抽象的實驗。「蒙德利安從畢加索和勒澤那裡學到了形態可由分析後，再產生單純化，和構成的次序。」這裡指的應該是「樹」系列的水平垂直的簡化、純化過程，示範從寫實繪畫到抽象繪畫的可見變遷痕跡。幾張1950年代、1959年及1960年左右的水彩風景畫作展現這樣的企圖。畫面中樹木的描繪刻意以粗筆表現塊面與筆觸感，色彩也純粹化、空間深度也逐步壓平。留下的是模糊的風景印記，和他先前來自學院訓練的底子不同，似乎有抵抗（或偏離）過往創作路徑的意圖。

▍獨特的「形態論」

這些介紹中，最具閱讀價值的是周瑛的評論，反映他個人對現代藝術的態度與詮釋，有助於了解他的創作轉向。其中反覆提到「形態」一詞，出現在第四章「造形要素」、第六章「形態與視覺心理」、第七章「形態的技法」、第九章「形態與機能」。全書十一章，扣除頭尾兩章，九章中有四章是關於形態的討論，比例相當高。

形態是什麼？他分造形為純粹形態（pure form）和機能形態（functional form），從所附英文可見，形態是我們現在常說的「形式」。書中界定：

形態則係指一般的形相，包括有形式的意義，在我們經驗體系內的形態，直接由知覺實際感到的所有自然物和器物的形態，是現實形態，以理念所思考出來的形態，非經視覺、觸覺，從非直接的知覺所得者，謂之理念形態。

周瑛胸像雕塑由他的學生郭清治創作。

93

周瑛的書房兼畫室。

　　但是，定義中又以「形式」說明，應該是「形」的意思，上述又提到「造形」包含兩種形態。形、形態、形式、造形四個詞同時使用，難免讓人有混淆之感。還有其他形態：

　　「純粹形態」（pure form）——抽象形態，根據理念形態，並應用點、線表現畫家內在精神，具獨特個性及表現價值。

　　「機能形態」（functional form）——純粹形態的應用，又謂實用形態。

　　他又提到「人為形態」、「自然形態」的區別，前者是象徵的、時代性的。他又仔細討論「幾何形態」，從他成熟的抽象構成作品來看，這點頗值得關注：

具有藝術動機及主題的幾何學圖形，其藝術價值，不下於其他所有的圖形。……正確所畫出的形，有比自然的形及偶然的形，更具有美的感動，此種形態於造形上展開本身美的可能性，其發展純為抽象的形態，非由本身開始筆觸的及帶有具象的意味，當然也非為偶然性的形態。以其幾何抽象形態，可以說明組合的條件，探求其美的必然的數量、位置、方向等，純粹是以造形的要素關係。

原來，「組合」、「關係」是周瑛形態學的兩個關鍵詞。我們可解讀他的作品中的造形元素之間的動態、有機、交錯等關係。第六章「形態與視覺心理」（第128頁的標題為「形態視覺的心理」）說明了形態學的「組合」、「關係」和造形心理學的學理、原則頗為接近（參考前面所列該書目次，P.88-89）。第七章「形態的技法」，周瑛現身示範，近四十張的手工小插圖，展現他對肌理紋路的高度處理技術與特殊的關注。例如他常用的拓印法，第160頁就有木板拓印的示範。和他的創作更接近、層次更為複雜的是「謄印法」：

謄印法與絹印法，有許多相似的地方，不過它不需要固定的版面，所以更不需要製版，它能依照作者的意思，將圖形自由移動，或隨時增減圖形，更便利的是它能把自然物的原有紋樣，不需要經過描繪製版，直接就能夠把它印出來，並且還可以套色、重印，應用的工具就是印講義的油印機和滾筒、墨盤、油印的油墨，就可以了。

這個說明正是他的木石系列的創作方法，而背後的現代藝術觀念則來自「形態」與「抽象」觀念的支撐。除此之外，一本薄薄的色彩學剪貼筆記本，應該是講義，也顯示在色彩學上有過嚴謹的整理。

總的看來，周瑛在理論準備與資料綜整上用功甚深，在創作技法的實踐上也相當到位，在態度上具強烈實驗精神。萬事俱備後，一旦東風吹起，自然萬箭齊發。

◤ 周瑛著作《現代造形藝術的研究》插圖 ◢

周瑛所著論文《現代造形藝術的研究》中，每一幅插圖均是親手繪製的原作。以下選取「形態的技法」中的部分圖例，呈現出各式各樣的技法。

用型板代筆上下反覆移動刮出，唯分開時要加快速度。

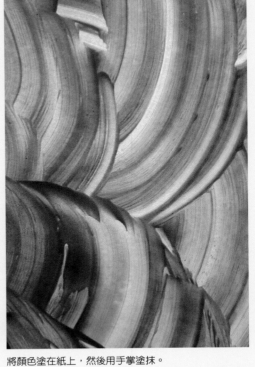

將顏色塗在紙上，然後用手掌塗抹。

用紙團柔擦。

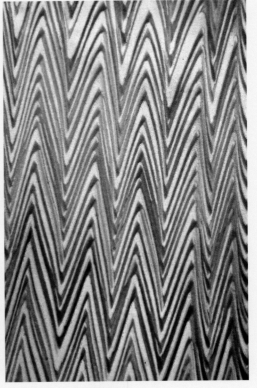

用五指畫出花紋。

用型板代筆上下反覆移動刮出。

藝術家書友卡

感謝您購買本書，這一小張回函卡將建立
您與本社間的橋樑。我們將參考您的意見
，出版更多好書，及提供您最新書訊和優
惠價格的依據，謝謝您填寫此卡並寄回。

1. 您買的書名是：＿＿＿＿＿＿＿＿＿＿＿＿＿＿＿＿＿＿

2. 您從何處得知本書：

 □藝術家雜誌　□報章媒體　□廣告書訊　□逛書店　□親友介紹
 □網站介紹　　□讀書會　　□其他

3. 購買理由：

 □作者知名度　□書名吸引　□實用需要　□親朋推薦　□封面吸引
 □其他＿＿＿＿＿＿＿＿＿＿＿＿＿＿＿＿＿＿＿＿＿＿＿＿＿

4. 購買地點：＿＿＿＿＿＿＿＿市（縣）＿＿＿＿＿＿＿＿＿書店

 □劃撥　　　　□書展　　　　□網站線上

5. 對本書意見：（請填代號 1.滿意 2.尚可 3.再改進，請提供建議）

 □內容　　　　□封面　　　　□編排　　　　□價格　　　　□紙張
 □其他建議＿＿＿＿＿＿＿＿＿＿＿＿＿＿＿＿＿＿＿＿＿＿＿＿

6. 您希望本社未來出版？（可複選）

 □世界名畫家　　□中國名畫家　　□著名畫派畫論　　□藝術欣賞
 □美術行政　　　□建築藝術　　　□公共藝術　　　　□美術設計
 □繪畫技法　　　□宗教美術　　　□陶瓷藝術　　　　□文物收藏
 □兒童美育　　　□民間藝術　　　□文化資產　　　　□藝術評論
 □文化旅遊

您推薦＿＿＿＿＿＿＿＿＿＿作者 或＿＿＿＿＿＿＿＿＿類書籍

7. 您對本社叢書　□經常買　□初次買　□偶而買

藝術家雜誌社 收

10644 台北市金山南路(藝術家路)二段165號6樓
6F., No.165, Sec. 2, Jinshan S. Rd. (Artist Rd.), Taipei 106, Taiwan
TEL : (02) 2388-6715　FAX : (02) 2396-5707

Artist

姓　　名：＿＿＿＿＿＿＿＿＿＿　性別：男□ 女□ 年齡：＿＿＿＿＿

現在地址：＿＿＿＿＿＿＿＿＿＿＿＿＿＿＿＿＿＿＿＿＿＿＿＿＿

永久地址：＿＿＿＿＿＿＿＿＿＿＿＿＿＿＿＿＿＿＿＿＿＿＿＿＿

電　　話：日／＿＿＿＿＿＿＿＿　手機／＿＿＿＿＿＿＿＿＿＿＿

E-Mail：＿＿＿＿＿＿＿＿＿＿＿＿＿＿＿＿＿＿＿＿＿＿＿＿＿

在　　學：□ 學歷：＿＿＿＿＿＿＿　職業：＿＿＿＿＿＿＿＿＿

您是藝術家雜誌：□今訂戶　□曾經訂戶　□零購者　□非讀者

客戶服務專線：**(02)23886715**　E-Mail：**artvenue1975@gmail.com**

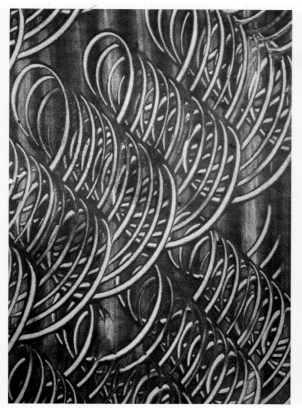

做法同左頁左中、左下圖。

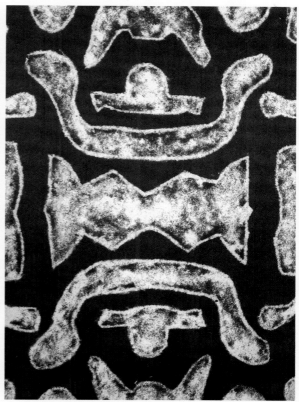

顏色紙刮畫法。

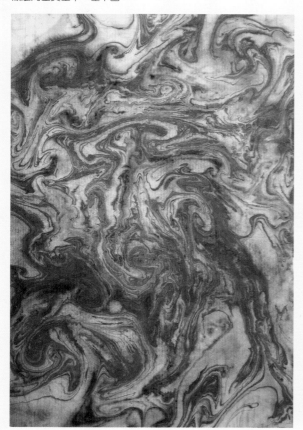

水性顏料作品。

水性顏料作品。

油性顏料作品。

油性顏料作品。

油性顏料作品。

油性顏料作品。

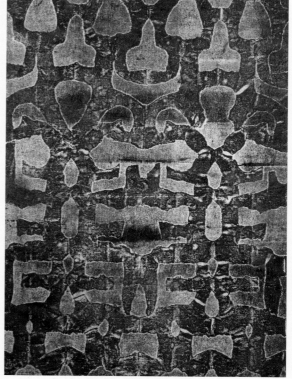

用樹葉拓印法。

謄印法。

用木板拓印法

謄印法。

蠟染法。

99

五、十年磨一劍·
一朝露鋒芒

周瑛轉向現代主義藝術，約莫花了十來年左右的功夫沉潛。除一些聯展，他籌組中華民國版畫學會，擔任理事。他也參加不少國際展，如巴西聖保羅國際雙年展（1971）、中南美洲巡迴展、漢城國際版畫展、中日現代美術交換展等等。1975年，獲得中華民國畫學會金爵獎的殊榮。這位被歸類為第一代的資深版畫家，在首屆（1983）及第三屆國際版畫雙年展，獲得文建會主任委員獎，他的「石之頌」系列成為他創作的高峰，也奠定他在臺灣現代版畫界的地位。

[右頁圖] 周瑛　作品89-18（局部）　1989　複合版畫　148×115cm
[下圖] 1973年，周瑛與其作品合影。

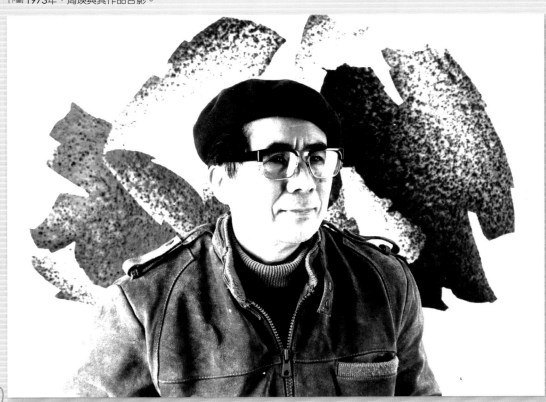

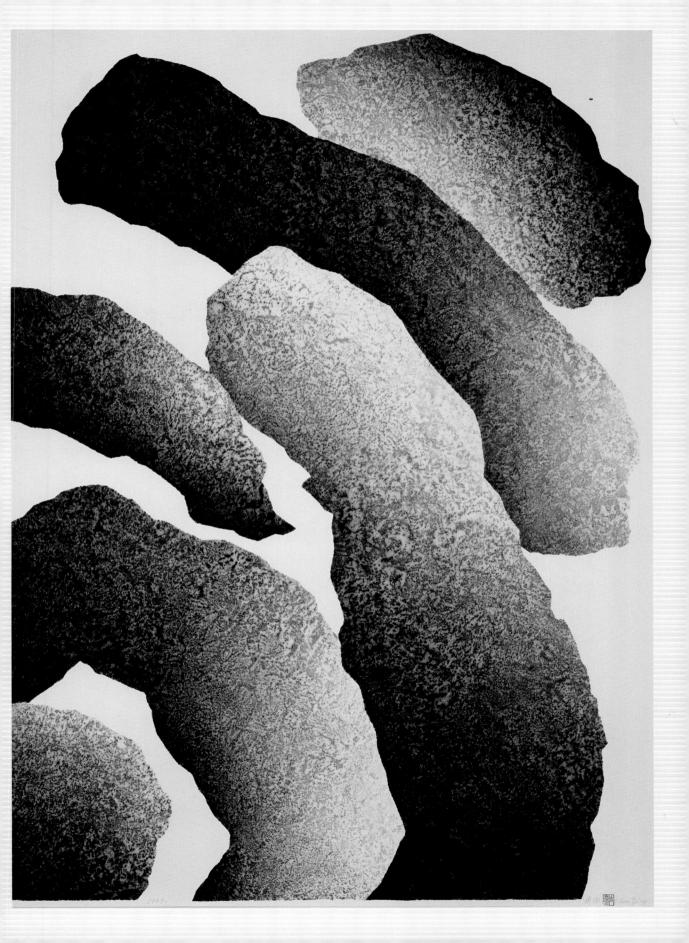

【關鍵詞】

廖修平

廖修平（1936-），臺灣現代版畫家及推動者，貢獻卓著。臺灣師大、東京教育大學畢業後，至法國17號工作室跟隨海特（Stanley William Hayter）學習一版多色等現代版畫技法，此後以門神主題及臺灣民間圖騰獲得多項國際版畫大展，聲名大噪。1971年轉往美國進修，開發七彩彩虹技法。1973年，他受聘師大，獲得十大傑出青年，並在全臺推廣示範製作。隔年，出版《版畫藝術》，門生成立「十青版畫會」延續其推廣現代版畫職志。之後又轉往日本、美國教學，並發展更新風格。1983年間，協助文建會陳奇祿主委規劃中華民國國際版畫展，周瑛藉此藝術平臺參展並獲得獎項，而奠定現代版畫名聲。1998年廖修平獲得國家文藝獎的殊榮。自1966年起，他和周瑛一起參加過不少聯展及國際展、甚至是評審工作，也曾經同為中華民國版畫學會理事。廖修平獲得第一屆版畫金璽獎，評審之一就是周瑛；倒過來，周瑛獲得國際版畫展主委獎，評審之一是廖修平。

▌蓄勢待發

周瑛轉向現代主義藝術，約莫花了十來年左右的功夫沉潛，所謂「十年磨一劍」之後，便期待「一朝露鋒芒」了。一開始，他參加的一些聯展活動，已經是帶頭角色。慶祝第十九屆美術節（1962），在國立臺灣藝術館舉行的聯合版畫展，參加者「均係教授或名家，亦有曾獲得國際獎者」，周瑛被列為報導首位，其餘為楊英風、陳庭詩、秦松等十餘人。這個陣容說明，他可能以現代創作參展。1966年，位於中華路的海天畫廊舉辦中國版畫展，參加展出的有秦松、江漢東、李錫奇、陳庭詩、吳昊、歐陽文苑、鍾俊雄、韓湘寧、周瑛、廖修平、楚戈、梁奕焚等。1971年，由剛成立的中華民國版畫學會舉辦規模更大的第一屆全國版畫展，一百三十幾件作品涵蓋各種材質：木版、石版、銅版、水泥版、石膏版、紙版、絹印等，參展行列，周瑛亦為首列，其他展者有楊英風、陳景容、韓明哲、陳庭詩、李錫奇、林燕、黃玉美、劉麗碧、陳惠真等。而他1958年於北師畢業的學生李錫奇已是年輕輩藝術家健將。

周老師加入現代藝術陣容之後，很快地與年輕藝術家並駕齊驅。

第一次出國參展是1971年4月的巴西聖保羅第十一屆國際雙年展的徵選，周瑛以〈憶〉一作入選，其餘的入選作品有：謝孝德的〈祭曲〉、曾培堯的〈生命708〉、李朝進〈繪畫7010〉、吳弦三〈故鄉童年憶〉、陳庭詩〈平旦〉、潘朝森的〈春之默〉、廖修平〈月之那邊〉、李建中〈東方與西方文明〉、顧重光的〈春節〉、劉墉〈飛瀑〉。廖修平此時從法國十七號版畫工作室完成現代版畫的進修，轉往美國定居，發展出新的漸層彩虹技法，獲獎許多。

第二次國外展是中國現代藝術中南美洲巡迴展覽

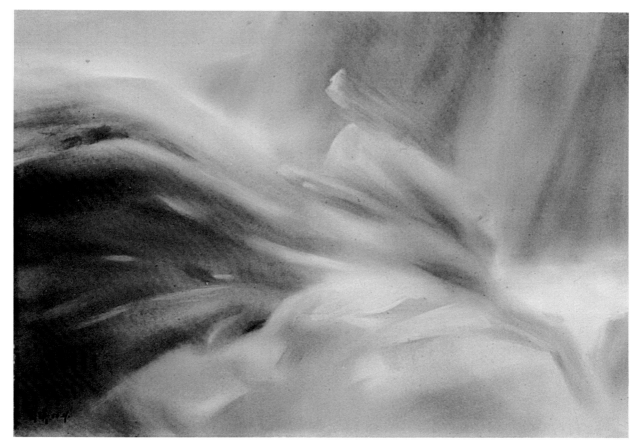

周瑛　憶　1958　水彩、畫紙
72×100cm

（1972.2），國立歷史博物館主辦，謝孝德、李安隆、曾培堯、李朝進、吳炫三、潘朝森、李建中、劉墉、周瑛、陳庭詩、廖修平、林克恭、劉國松等參加，看起來是巴西聖保羅國際雙年展的陣容。接下來，第二屆漢城國際版畫展（1972.8），計有三十一個國家、一百五十九名版畫家、四百四十六件作品參加，周瑛是臺灣入選的十一位畫家之一，其他人是陳庭詩、陳洪甄、林智信、方向、李錫奇、梁奕焚、謝理發（里法）、廖修平、汪澄。1973年5月，第九屆中日現代美術交換展，周瑛、廖修平、吳昊、陳景容的版畫參與其中，國畫、油畫、水彩都是一時之選，如張大千、黃君璧、高逸鴻、張穀年、陳丹誠、馬壽華、姚夢谷、胡克敏、陳銀輝、劉文煒、梁君午、廖繼春、楊三郎、張道林、馬白水、王藍、王楓、張杰、胡笳等。

[左圖]
周瑛 祈 1994
木刻版 109×76.2cm

[右圖]
周瑛 祈 1972
複合版畫 尺寸未詳

越來越活躍的臺灣版畫活動，創作風格如何百花齊放？陳福善針對香港大會堂博物館展出的當代中國藝術家版畫展（1973.6）寫了一篇長文，對周瑛和陳庭詩作品的共同評價如下：

陳庭詩的「春雷」和周瑛的拓印〈祈之一〉和〈二〉何嘗不是書法般的抒情習作呢。儘管兩人都同樣地懷着國粹的精神和觀念去完成其習作，可是，他倆的作風是硬邊的繪畫。前者的水墨書法裡呈現出春雷的閃耀光輝，而後者則具有古木的肌理，同時，色調沉著而又和諧，沒有呆板的感覺。

「抒情的書法線條」顯示他發展的「形態論」的體現加上中國韻味，而「木頭肌理韻味」反映他在膽印技法上的應用。除此之外，漸層、以明暗構成交錯空間，都是他後來持續發展的創作特色。

周氏版畫逐漸成熟，有了更具體的成果。1975年，他獲得中華民國畫學會金爵獎，其表彰內容和上述陳福善的評述相似：「研究版畫三十多年……注重各種材料的應用，作品富有東方風味。」另一描述為「作

[右頁圖]
周瑛 祈 1972
木板拓印 87×69cm
臺北市立美術館典藏

周瑛　作品89-6　1989
複合版畫　111×135cm
國立臺灣美術館典藏

品富鄉土氣息」，或許指的是他的傳統木雕風格。

　　同年，邀約持續，於烏拉圭舉行的第二屆國際雙年畫展，版畫組由陳景容、陳其茂、陳國展、陳庭詩、周瑛、林智信、李錫奇、梁奕焚、廖修平、吳昊代表參加。另外也參加了第十屆中日美術交換展、巴貝多國立博物館舉辦的中國現代藝術展覽、美國紐約聖若望及喬治亞兩所大學共同舉辦的中華民國現代版畫展、瓜地馬拉現代藝術展、義大利馬偕拉答市中國現代畫展、中菲現代畫展、亞細亞國際美展、臺北現代畫1986香港大展等等。

▌籌組中華民國版畫學會

　　1970年2月，五十幾人籌組「中華民國版畫學會」，由內政部核准成立，3月22日在臺北國軍文藝活動中心舉行成立大會，方向擔任理事

1960年代現代版畫會聚會合影。前排中為李錫奇；後排右為江漢東，後排左一吳昊、左二秦松、左四陳庭詩、左五朱為白。

長（之後是吳昊、李錫奇）。會中討論章程，發動前線勞軍展覽，籌辦第一屆全國版畫展，普及學校版畫教育，培養青年版畫人才等提案，並通過大會宣言。周瑛是創會會員，其他人有方向、朱嘯秋、陳其茂、李闡、牟崇松、黃廣林、李國初、韓明哲等。「全國版畫展」公開徵選作品隨即展開，展出一百三十幾件，並出版《中國版畫選集》。第四屆全國版畫展的徵選主題特別列出規範，相當「規範」：發揚人性及啟發真、善、美的意識；表現我國傳統美德；宣揚國策，具有戰鬥意識；表達民俗，刻劃生活情趣。

　　成立後中華民國版畫學會結合全體會員力量創作民族風格作品，舉行大規模展覽，並遴選佳作向國際藝壇進軍。也曾舉辦大專院校青年版畫展覽、青少年版畫展、邀請韓國版畫協會會長在臺展覽、辦理戰地寫生、會員赴東南亞展出、舉辦團結自強戰鬥版畫展、海峽兩岸版畫大獎、1991北京——臺北當代版畫展等等。比較奇怪的是，周瑛一直擔任學會理事，但在這一段時間，頗為低調，甚少見諸報端活動報導。

　　另外，1971年底，廖修平應教育部文化局之邀由美返國策劃成立中華民國版畫研究發展中心，中華民國版畫學會也參與主辦。1972年初，

[左圖]
「十青版畫會」畫冊封面。
（鐘有輝提供）

[右圖]
國際版畫雙年展出版畫冊的書
影。（藝術家出版社提供）

國立歷史博物館舉行版畫藝術座談會，由四位版畫家廖修平、方向、楊
英風、李錫奇四人主講，並議決由姚夢谷、方向、朱嘯秋、陳庭詩、
廖修平、李錫奇、陳其茂七人籌備「中國版畫研究中心」，後來並未成
立。1976年，中華民國版畫學會頒發第一屆版畫金璽獎給在師大的廖修
平，第二屆得主是陳其茂，接下來是吳昊、鐘有輝、李錫奇、李焜培。

　　國內版畫有三大團體，最早是1958年成立的現代版畫會，共同發起
人是陳庭詩、楊英風、秦松、江漢東、李錫奇；1970年的中華民國版畫
學會；1974年廖修平指導的十位學生成立十青版畫會。加上1983年由官
方支持的國際版畫雙年展，臺灣版圖擴張迅速，成果豐碩。

▋臺灣版畫分類與世代

　　陳福善針對香港大會堂博物館展出的當代中國藝術家版畫展覽，發
表〈當代中國藝術家版畫展總檢討〉（1973.6），區分為七種風格：（一）
抒情（二）幾何式（三）圖案（四）硬邊繪畫（五）歐普與普普（六）
迷你派（七）具象。周瑛被歸類在第四組，其他的是汪澄、譚傑文、李

[右頁上圖]
版畫家楊英風1947年創作的
木刻版畫〈繪畫教室〉。

[右頁中圖]
版畫家朱為白1978年創作的
木刻版畫〈竹鎮平安樓〉。

[右頁下圖]
版畫家鐘有輝1986年創作的絹
印版畫〈window 8605〉。

錫奇、李見玲、劉天任、劉錫洪、夏碧泉、方向、方申輝、陳庭詩、秦松。其餘各組如下：

（一）抒情式：趙無極、丁雄泉、王無邪、張義、梅常、柯韶衛、陸保羅、盧伙生、關晃、徐子雄、余世堅、布錫康。

（二）幾何式：韓志勳、靳埭強、黃志超、何彼達。

（三）圖案式：吳昊、鄺耀鼎、彭展模、伍兆金、林燕、施養德、鄭志道。

（五）歐普與普普：廖修平、謝理發（里法）、龍田詩、李慧凝、李其國、林偉、包陪麗、陳餘生。

（六）迷你藝術：康景森、梁巨廷。

（七）具象：黃綽英、唐成志、鄭志道、林木化、朱為白、盧志輝、陳景容、陳瑞山。

這是首次針對華人版畫社群有如此規模較大的分類處理。

除了版畫風格分類，開始有了版畫世代的看法。周瑛的學生，已是成名成家的李錫奇發表〈東方精神再體認——談中韓現代版畫展經過〉一文（1977.9），把十六位版畫家分為三代：

第一代：從30年代傳統木刻跨入60年代的現代版畫的老一輩版畫家，包括陳庭詩、楊英風、方向、周瑛、陳其茂。

第二代：60年代現代藝術運動的代表版畫家，包括吳昊、楚戈、李錫奇、朱為白、廖修平、顧重光。

第三代：青年版畫家，有林燕、楊熾宏、李朝宗、鐘有輝、黃世團五人。

朱為白（1929-）雖然和周瑛年齡較近，但從

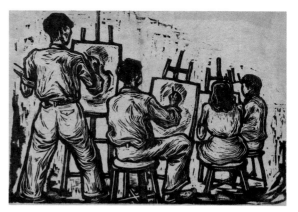

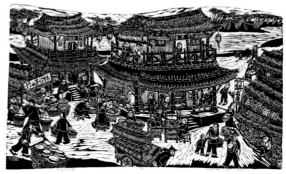

學於李仲生，進入現代繪畫創作甚早，1958年在「八大響馬」（吳昊、歐陽文苑、夏陽、蕭勤、蕭明賢、李元佳、陳道明、霍剛）之後加入東方畫會。被歸為第二代，應該是根據創作歷程或師承的原則。另外，廖修平發表的〈現階段的版畫藝術〉（1983年）將臺灣版畫發展更詳細地分為三類型或三階段，除了楊英風（從第一代到第二類），其餘和李錫奇的看法相似，風格描述更為仔細與深入：

（一）直接由大陸傳統下來的木刻畫，這些畫家年齡已較大，作品帶有濃厚的傳統文化精神，造形也以抽象為多，色彩則凝重單純，慣於以中國人思想背景出發做為概念的表現，由於對木版這個版種熟練習慣，較少嘗試其他版種，如方向、周瑛、陳庭詩、陳其茂等人。

（二）曾推動現代版畫的創作，這些畫家目前已步入中年，為藝壇上的中堅藝術家，較能活用各種版種技巧，強調個人的面貌，作品清晰而穩定，形式上是從東方精神裡提煉而成現代的樣式，基本上仍強調回復到中國美學的背景，不限於抽象而容納各種形式。如：楊英風、李錫奇、吳昊、楚戈、廖修平、謝里法、林智信、朱為白、李焜培、陳景容、倪朝龍、陳國展等。

（三）利用現代科技、文明社會的生活產物，有新的素材且不限於版種，甚至於混合技法，利用照相技法等做多樣性的探討及試驗來開拓表現領域，差不多以年輕的十青版畫會為主，如：董振平、鐘有輝、梅丁衍、張正仁、賴振輝、彭泰一、劉自明、沈金源、劉洋哲、楊明迭、龔智明、王行恭、楊熾宏等。

正在協助行政院文化建設委員會（簡稱文建會，今文化部）策劃國際版畫雙年展的廖修平，留法、旅美、赴日又回國任教，國際經驗充足，從國際發展分析國內「版圖」，是相當公允的評斷。他在1974年出版的《版畫藝術》，大大促進國內版畫技法與觀念的提升。龔智明〈試探臺灣版畫——十青的過去、現在、未來〉也將臺灣版畫發展依時序區分為三段：

清末民初——受德、俄影響，以黑白木版畫激勵鼓舞士氣民心，有大

陸木版畫傳統，少數隨政府撤退來臺，方向、陳庭詩、周瑛、陳其茂為代表。

1950年後期——受西洋現代思潮及新素材影響，強調個人面貌、表現心靈內涵，組織現代版畫會，楊英風、陳庭詩、江漢東、李錫奇、吳昊為代表。

1960年代——年輕藝術家赴歐美進修，吸收藝術新知，嘗試新表現技法並介紹到臺灣，廖修平、謝里法為代表。

周瑛後來朝向抽象構成的創作，並無法從上面的時序或傳承分類來適當置放他的新創作，因為他的創作歷程和原先軌跡，在形式上與主題上是斷裂的。

▎旗開得勝

首屆中華民國國際版畫雙年展，周瑛便旗開得勝。在一千一百六十七名參展者、三千零二件參賽作品之中，〈石之頌（三）〉(P.113) 獲得文建會主任委員獎，學生李錫奇獲得韓國湖巖美術館獎，另一位學生倪朝龍則獲得臺北市美術館獎，師生三人共同得獎，傳為佳話。

想想，一位已經是桃李滿天下的藝術老師和晚輩們競爭，如果敗

【關鍵詞】
中華民國國際版畫雙年展

1983年間，陳奇祿時任文建會主任委員，思考透過藝術讓臺灣與世界接軌，乃規劃國際版畫大展。第一屆「中華民國國際版畫展」於是就在廖修平等人的協助聯繫下展開。有三十九個國家，一一四一位畫家的作品三千零二件參展，評審委員也是國際專家組成。傳統版畫家出身的周瑛以現代版畫參賽，初試啼聲便以〈石之頌（三）〉獲得文建會主委獎。

「中華民國國際版畫展」舉辦兩屆後，1985年改名「中華民國國際版畫雙年展」（雙年展元年）。四年後，周瑛再以〈作品87-4〉(P.118) 獲得第三屆國際版畫雙年展（1987）獎項。1991年（第六屆）加入素描類，是為「國際版畫及素描雙年展」，至2008年又回到版畫雙年展。第一至四屆版畫雙年展由文建會主辦，第五至十屆由北美館主辦，第十一屆起由國美館主辦至今，共十八屆（2017）。

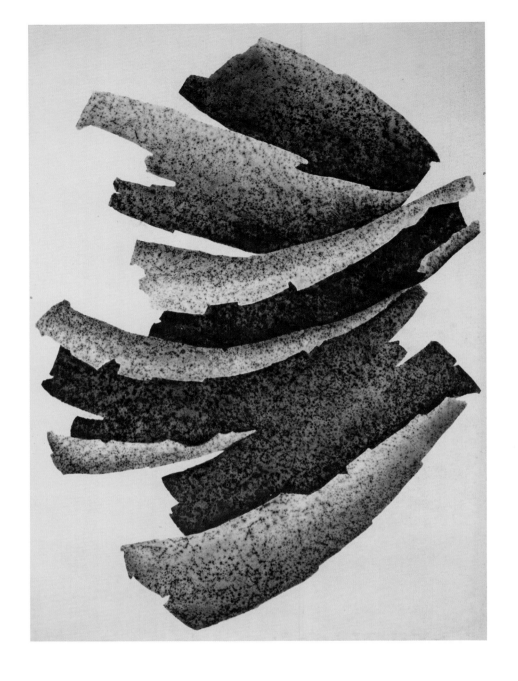

周瑛　石之頌1　1983
複合版畫　109×79cm

[右頁圖]
周瑛　石之頌（三）　1983
複合版畫　109×75cm
國立臺灣美術館典藏

下陣來怎麼收拾面子問題？看來，他是沒在怕，也對自己的新作頗有信心，一如年輕時的「狂」，爭一口氣，喜歡挑戰，有比武的精神，頂多輸了回家再練。得了獎之後，隨即在李錫奇開設的一畫廊舉行生平的第一次個展。當時的報導有如下評述：

　　拓印版畫「石之頌」系列，一、二十幅作品完全以「石」為主題創作，不但表現出石頭堅硬的形象，也展現出他心中「石」的各種風貌。他說，以前作品文學性強，色彩也較為鮮麗，同時畫面有種緊張、擁擠

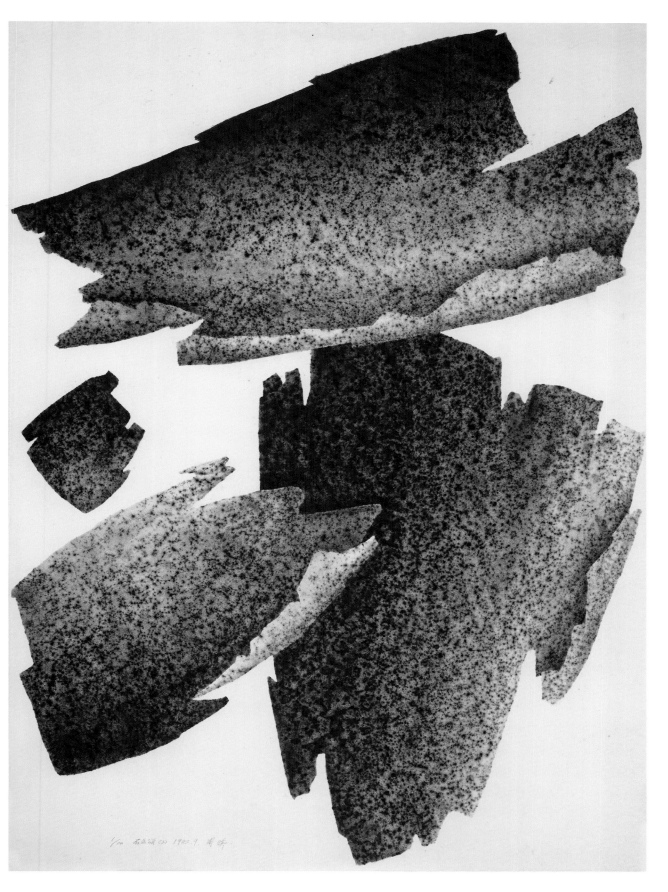

1/10 石之誕生 (二) 1908.9. 肩吽.

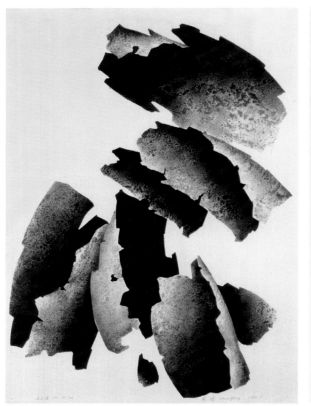

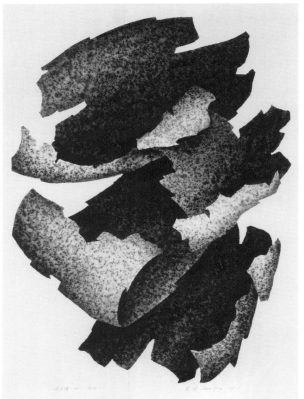

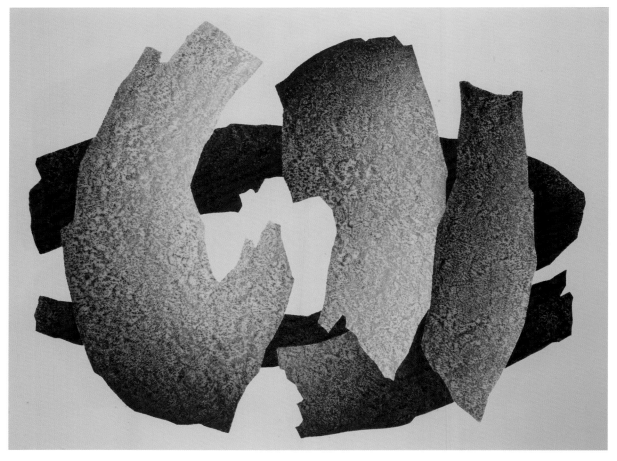

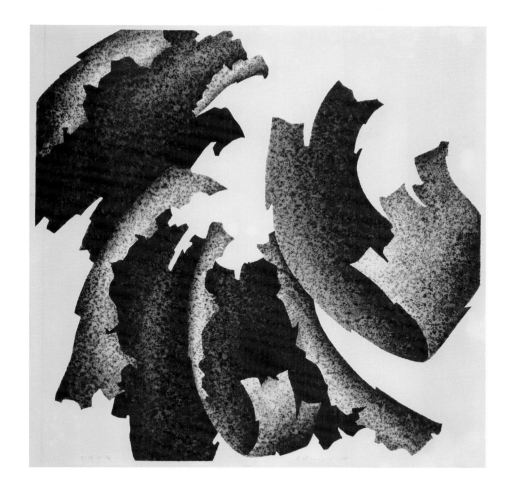

[左頁左上圖]

周瑛　石之頌5　1983
複合版畫　109×73cm
臺北市立美術館典藏

[左頁右上圖]

周瑛　石之頌6　1983
複合版畫　105×78cm

[左頁下圖]

周瑛　石之頌　1984
複合版畫　115×151.5cm

周瑛　石之頌　1984
複合版畫　120×120cm

的感覺。現在畫面的處理比以前單純多了，不但創作時比較放得開，顏色也自然單純一些，與自己的個性較接近。他認為，拓印做起來簡便，也能表達自己思想內容，只要在技巧上變化，就會使畫面產生不同的效果與感覺。在這個階段，周瑛認為「石」最能傳達自己心中的感受，因此還要繼續以此為素材創作。（《民生報》，1984/1/22）

　　文中所謂的「拓」，其實是他升等教授論文的「謄印法」（參閱第四章「教學相長・世代競合」），可自由移動、隨時增減、直接印出紋樣、套色重印；他自己所說的互為呼應、動勢張力、勃發生意都是其「形態論」的主張。唯一一次接受藝文記者陳長華的訪問自述中，除了感謝學生的幫忙支援，對生活清苦的家人感到抱歉不捨之外，也透露「四十多年」來創作上朝向現代風格的掙扎。倒推回去，不就是來臺之後，就開始有了變化？大致符合本書第四章所推論，當臺北師範的學生們開始在

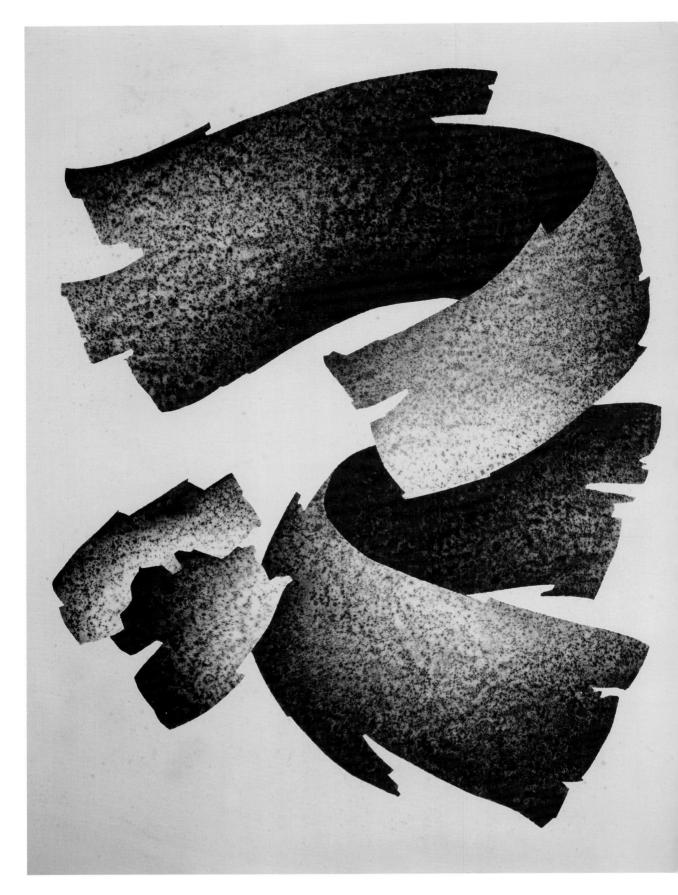

周瑛　作品88-3　1988
複合版畫　115×151cm

周瑛　作品88-4　1988
複合版畫　115×148cm

校外學習現代藝術，周瑛也感受到這股衝擊，並以自己的方式回應之。
他有：「好（ㄏㄠˇ）學不好（ㄏㄠˋ）學，好（ㄏㄠˋ）學不好（ㄏㄠˇ）
學」的慨歎，意思是有學習的機會不好好學，體力不行的時候卻想學。
可見他的「勤藝」的功夫。

周瑛　作品88-2　1988
複合版畫　108×147cm
國立臺灣美術館典藏

　　無獨有偶，第三屆國際版畫雙年展（1987），他又以作品〈作品87-4〉獲得同樣的獎項，文建會主任委員獎。當時藝術雜誌有一段報導：「此次復以〈作品87-4〉獲獎。這前後兩件作品在質感和表現手法上十分相近，但在結構上卻是更加嚴整，作品傳達出的精神也是稍有不同的。運用併用版，以擦拓方式將墨痕著印於紙張表面，製版則是以類似石膏的媒材塗覆於版面，製造出渾厚肌理，以抽象圖式為主並造成一種旋轉的動勢，這種動勢復產生了量感，似乎企圖以平面的版畫摹仿雕塑，深淺的感覺表現得相當成功。而這種帶有中國山水、人文的作風氣質，也屬於多版拓印的版效。周瑛談到他的創作，『追求自己的心象，表現古樸的東方精神』，很簡明扼要地說明了其作品之特質。」（《雄獅美術》203期，1988/1）

　　這時，他剛好六十六歲，可謂「六六大順」。

　　結構更為嚴謹、肌理更為強調、明暗更為細膩、動態更有能量，並且加入文化元素：東方精神，整體創作的語彙更為清楚明確。第一次得獎後在私人畫廊舉行個展，第二次得獎後則在國立歷史博物館國家畫

[左頁圖]
周瑛　作品87-4　1987
複合版畫　107×73.8cm
國立臺灣美術館典藏、臺北市立美術館典藏

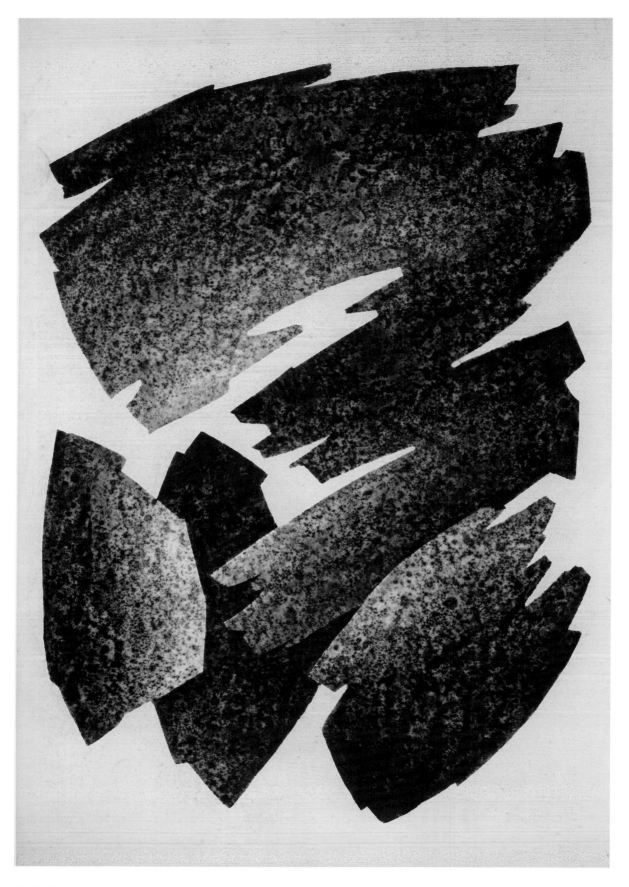

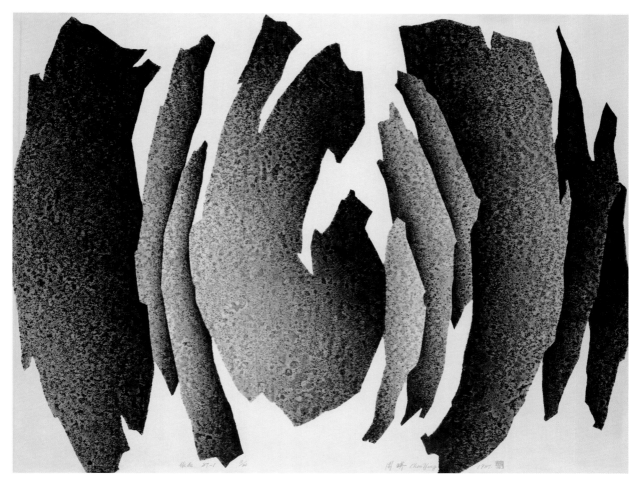

周瑛　作品87-1　1987
複合版畫　110×143cm
國立臺灣美術館典藏

廊展出。薄薄的一本十八頁圖錄，自序中沒多說什麼，除了感謝恩師好
友，倒是館長陳癸淼（1934-2014）的序鋪陳了他的東方美學：

　　綜觀周先生此次版畫展，作品具有許多獨特氣質，如不規則的簡潔
圖形，黑白漸層的優雅色調，輕盈飄忽的自由構圖，無拘無束的空間延
伸，均能深刻地散發中國傳統天人合一的宇宙胸懷與禪宗思想的寂靜寧
和世界，可貴的是他能將版畫藝術，完美的闡釋中國藝術精神……

　　文字內容有可能由館員代筆，但陳館長從政前乃學者出身，國學
素養深厚，師承新儒學大師牟宗三，擔任過鵝湖月刊社長，曾獲中正學
術獎。「表現古樸的東方精神」的肯定，將周瑛的作品有了更細膩的美
學定調。可以思考的是，他的作品來自對西方現代造形的研究，自己強
調東方風格塑造、別人也有相似評價，這種以「西皮東骨」、「外西內
東」為策略可以說是臺灣戰後抽象畫運動的主要路線。

六、見證木石情緣

周瑛的現代繪畫之路，從風景畫的簡化開始。1959至1969年間，畫面上刻意地模糊輪廓、色塊與空間，另一方面，他也運用線條、空白來營造東方氛圍。圓點、環形、具書寫感的線條持續成為他成熟風格的主要造形要素，動態、漸層體現他的「型態」概念。1970至1975年，造形元素更為精簡，組合語言明白可見；在留白背景中，更有集中之感，風格已近成熟。木石紋也都出現。發展於1980年至1990年的「石之頌」系列是巔峰之作。1985至1996年間「不定形」系列，嘗試自動性技法，有意要去除人為介入。1995年木紋拼貼，引進「現成物」觀念，作品跳脫原先設定的明暗或疊加的立體感。

[右頁圖]
周瑛　有小鳥的樹　1995
複合媒材　180×120cm

1996年，周瑛繪製大尺幅作品〈旋〉時的工作情景。

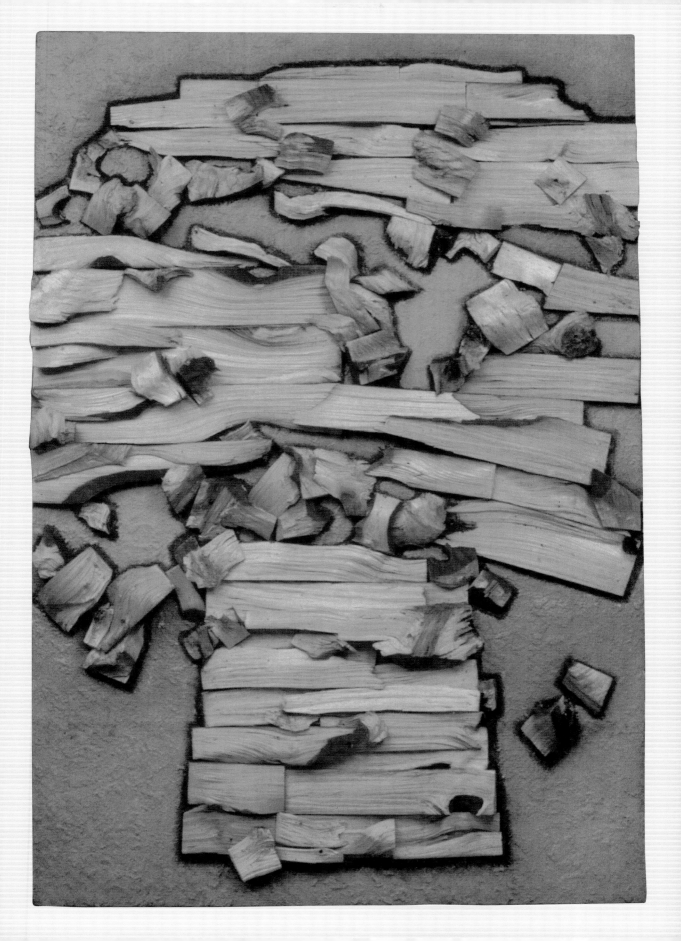

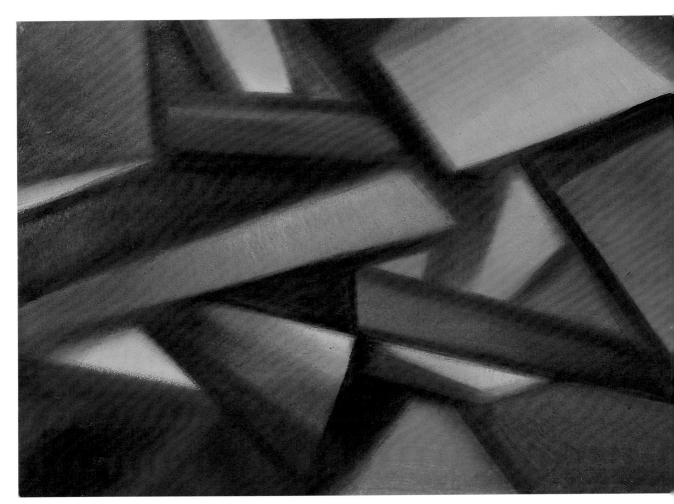

周瑛　觀-1　1962
水彩、畫紙　73×99cm

▋ 探索構成、突破藝境(1959-1969)

　　周瑛在現代藝術理論上的鋪陳與建立約在1960年左右,本書第四章摘要分析他1963年的《兒童繪畫研究》、1966年完成的《現代造形藝術的研究》顯示,他對西方抽象藝術與現代造型原理已了然於心,對各種肌理技法及色彩的研究也相當透澈。看來是胸有成竹,用現代的話來説,是:「我準備好啦!」

　　讓我們從他的作品見證這蜕變的時刻……。

　　從他的創作時序來看,他的現代化之路,從風景畫的簡化開始摸索起。

　　首先,兩件1959年以及一件年代不明但判斷是類似的水彩風景畫作品,畫面上刻意地模糊輪廓、色塊與空間,筆觸的游移明顯可見。

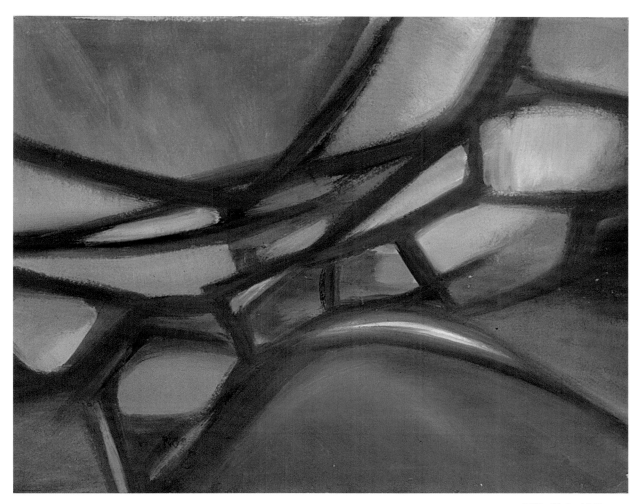

看來是有突破的強烈意圖，雖然主題、物象、背景、空間深度仍然可以辨識，沒有跳脫出來，整體判斷，比較接近印象派的手法。1962年的〈逸〉、〈憶〉、〈天堂〉，已經將畫面完全非形象化。去形去線之後，色彩也沒有服務於形狀了，色的明度彩度秩序開始有自己的邏輯表現。明暗流動色面聚集交錯，看得到、也可以想見有空間深度的暗示，如流雲、天空。相反的，同一年創作的另外三張作品則嘗試塊面組合。〈觀-1〉、〈觀-2〉、〈觀-3〉（P.126）是用深色輪廓的直曲線造形，大致上採用紅黃藍的色彩三原色，每一塊造形有漸層處理，組構方法還是像上面三件作品一樣，有交疊、聚集，集中之處向後退縮產生深度視覺效果。這樣的嘗試主要是運用造形來進行構成實驗。以曲線、圓形交疊、揖讓的設計，也可見於兩件作品〈大圓小圓〉（P.127）、〈雙人舞〉（P.128）。

　　稍晚第三種探索比較有東方元素的引入，約在1963至1965年之間，

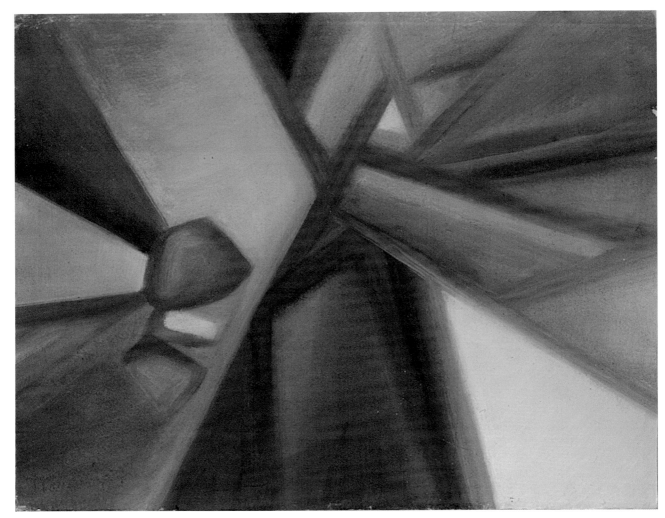

周瑛 觀-3 1962
水彩、畫紙 73×99cm

運用黑色粗線條進行對稱或非對稱性的設計。非對稱性的〈恬〉（P.129上圖）（此看似人體坐姿的作品後來轉換成1983年的〈石之頌〉（P.129下圖））及其他兩三張作品看似行草書；對稱性的則有裝飾性意味，像篆書線條與結構。平滑粗壯的黑線條有些許明暗肌理的處理痕跡（如大理石裂痕），形成稍許的空間暗示，但不若前述作品有深度集中點，平面感稍增。和上面兩種嘗試最大的不同是「去背」。因為背景留白，襯托主題，不免讓人聯想到中國書法或青銅器上的蟠龍圖騰。另一方面，造形並不侷限於畫界之內，而是被框架線阻隔，暗示一種畫裡畫外通透之意，線條造形持續延伸，這是現代繪畫的基本要素之一。同時，圓點、環形、具書寫感的線條持續成為他成熟風格的三個主要造形要素。動態、漸層，他所強調的「型態」概念持續發酵。

[右頁圖]
周瑛 大圓小圓
60年代初期 複合版畫
78×45.5cm

126

周瑛　雙人舞　60年代初期　複合版畫　59.8×42cm

128

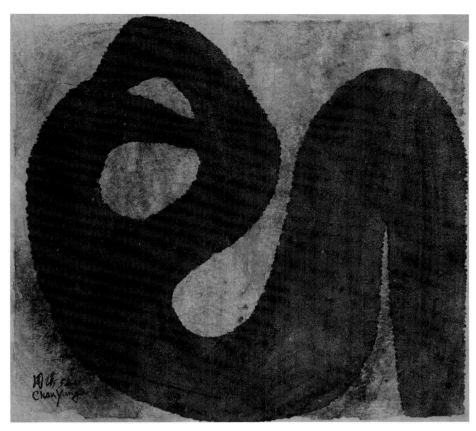

周瑛　恬　1963
複合版畫　52×56cm

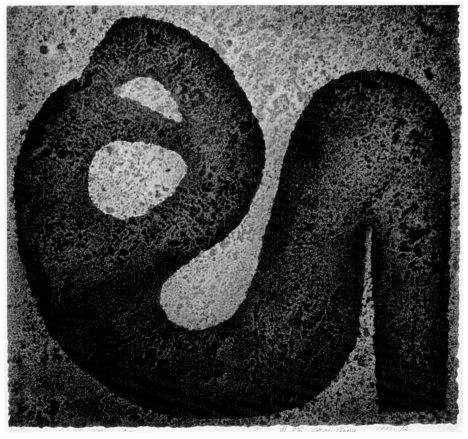

周瑛　石之頌　1983
複合版畫　53.5×54.5cm

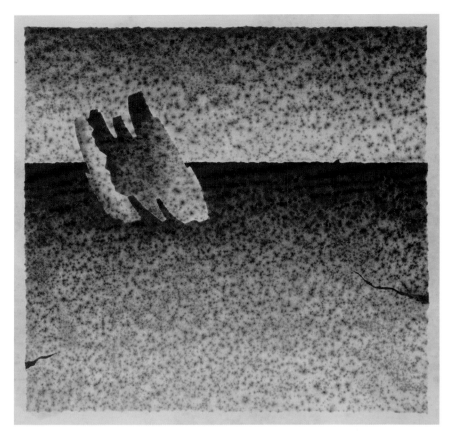

周瑛　石之頌14　1983
複合版畫　50×50cm

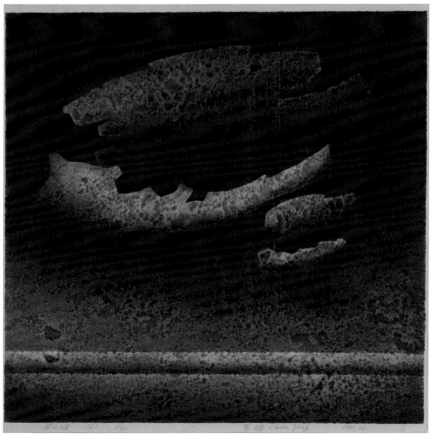

周瑛　石之頌16　1983
複合版畫　50×50cm

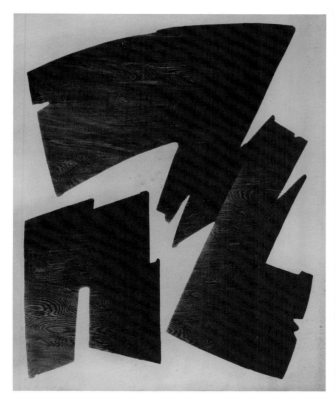
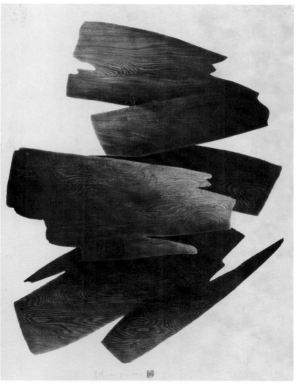

▌凝塑肌理、形構畫面（1970-1975）

　　這一階段，造形元素更為精簡，組合語言明白可見；在留白背景中，更有集中之感，風格已近成熟。木石紋也都出現了。1971年的兩件〈無題〉作品，帶著藍、棕紋理的木片排置得像毛筆左右上下運動的趨勢，明暗對比安排則像是墨色運用下的深淺乾濕效果。1972年的〈構〉（P.133上圖）、〈帆〉（P.132）以三角形、方形橫直地拼疊為透明構成，年輪紋路在暗色背景中若隱若現。但是，透明交疊的處理後來並未成為周瑛作品元素的主力。另外五件1972年的作品，〈流〉（P.65）以紅黑兩組圓形搭配黃橘色重疊雙斜波浪線，平穩中有些微動勢。橘色曲線有木拓紋理隱現。〈構（一）〉（P.133左下圖）由不規則之直邊木片組成，紋理明顯，四片重疊並且由橘轉綠，重疊處以明暗對比，左下置一獨立的墨綠色木片，右邊有一漸層圓形，動勢極隱微但可察。〈旭〉（P.134）一作如題所示，是旭日東昇的意思。似M形或W形的暗棕色木紋造形（象徵山脈）置於畫面中心處，右上角橘色圓形太陽讓靠近它的M形邊緣有微光之感。簡單扼要、視覺語言強烈但層次稍平淡。〈祥〉（P.135）的配置同〈旭〉，但書寫性的暗示很強，讓

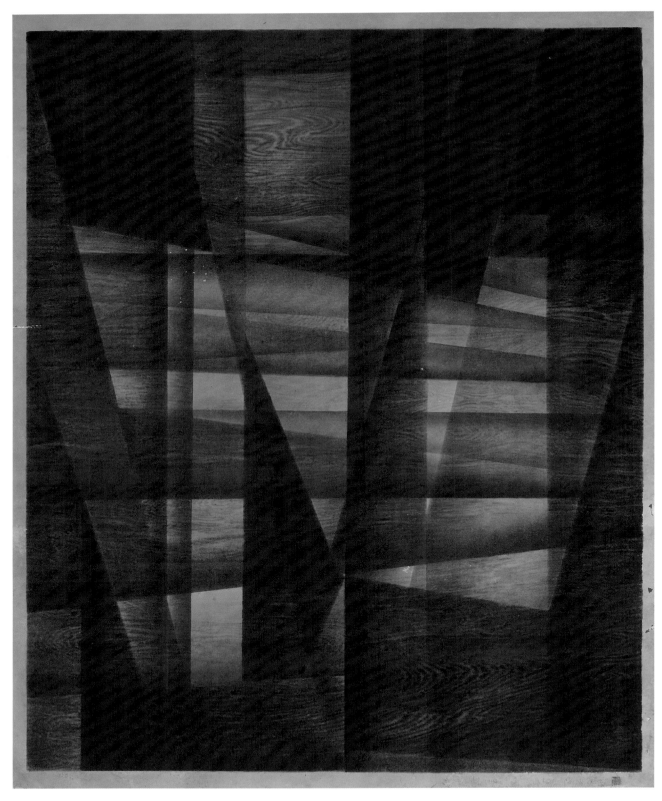

周瑛　帆　1971　複合版畫　70×88cm

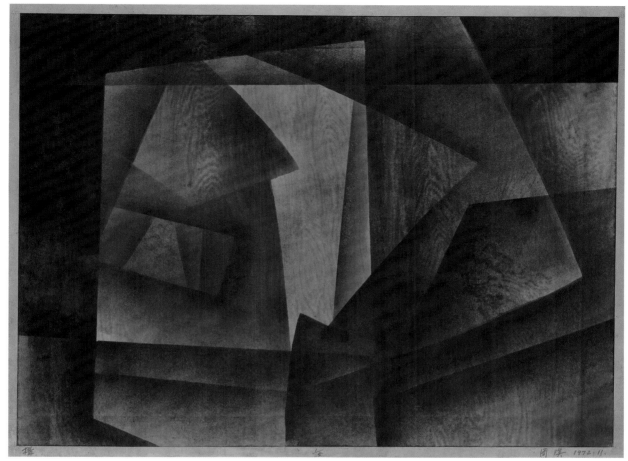

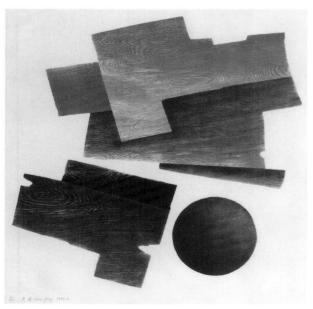

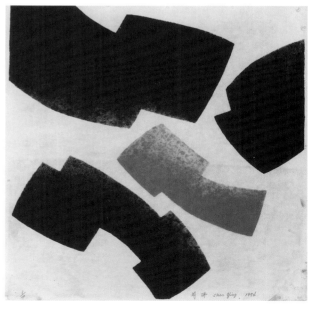

［上圖］周瑛　構　1972　複合版畫　57×44cm
［下左圖］周瑛　構（一）　1972　複合版畫　62×62cm　國立臺灣美術館典藏
［下右圖］周瑛　構（二）　1974　複合版畫　60.8×60.8cm

133

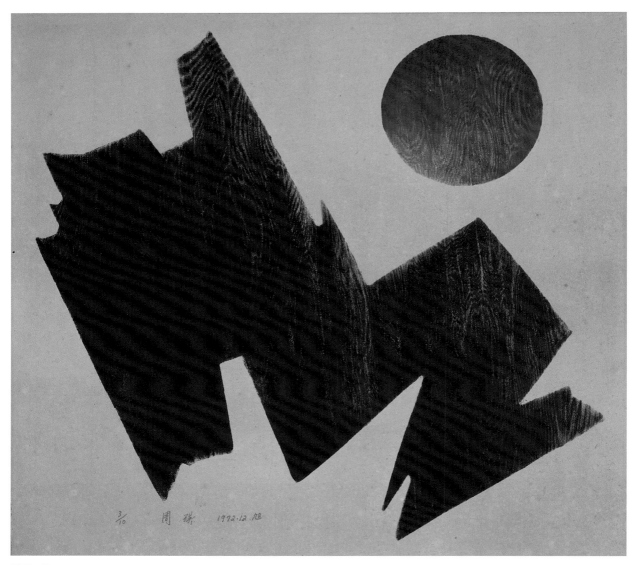

周瑛　旭　1972
複合版畫　45×49cm
國立臺灣美術館典藏

人聯想行草運筆時左右晃盪旋轉之後以一點結束的狀態。〈祈〉（P.105）也
會讓人聯想到書法書寫的律動情狀。無怪乎當他這些作品參加版畫八家
聯展時，獲得的評價是：「構圖帶有濃厚抽象味，藉由木紋的迴旋，使
畫面昇起幻覺感」。再次顯示，現代造型的關係、動勢是他戮力經營的
主題。1975年，中華民國畫學會頒給他金爵獎的評價是有東方風格，互
映前述的分析。其實，這件作品的構圖有「進化版」，1987年的〈作品
87-4〉（P.118）、〈作品87-5〉（P.136）和〈祈〉的構圖極為相近，都是橫直帶轉

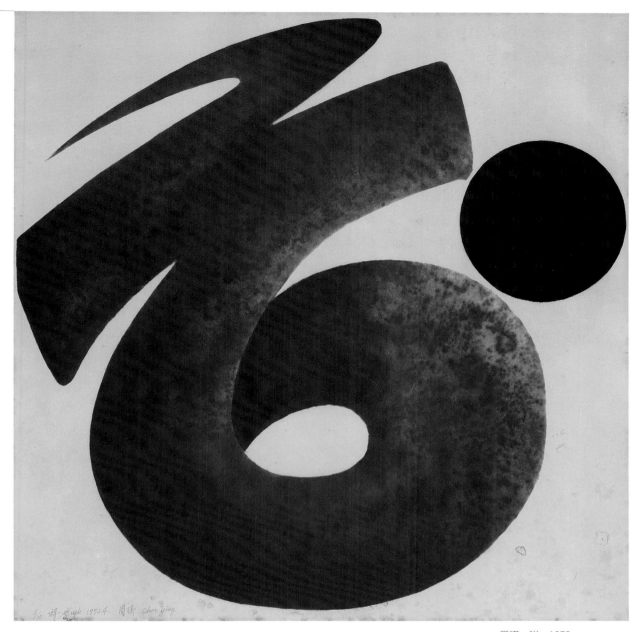

周瑛　祥　1972
複合版畫　69×68cm

的交錯動勢，但可以比對出兩段創作焦點的發展線索與差異。

　　1973年的〈越（之一、之二）〉（P.137上、下圖），由三塊由左而右疊置，
紋理好像鏽蝕的感覺、又有暗影表示立體之感，暗棕色調看似生鐵材
質，質感厚重。而黑白的〈越（之二）〉看起來像石頭的色澤，可說是
後來「石之頌」的模本之一。1974年的〈構（二）〉（P.133右下圖）由三個直
線帶點彎曲的黑色造形圍繞著橘色造形，分立挨靠而不重疊，僅依賴造
形間的距離與方向讓畫面產生引力與動勢。

135

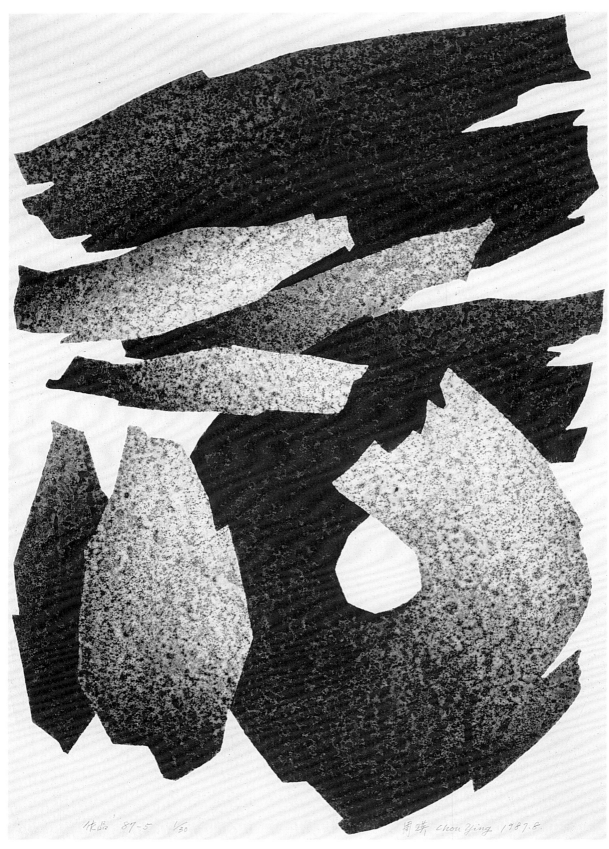

作品 87-5 ¹/₃₀

周瑛 Chou Ying 1987.8.

周瑛　作品87-5　1987　複合版畫　109×79cm

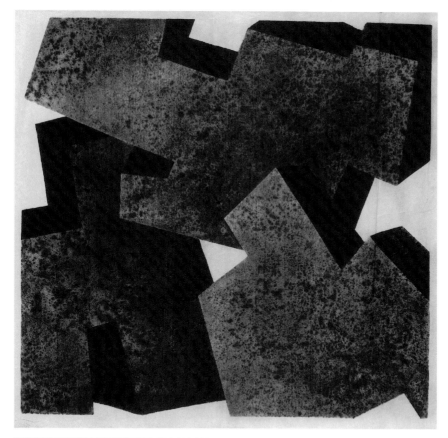

周瑛　越（之一）　1973
複合版畫　85×84cm

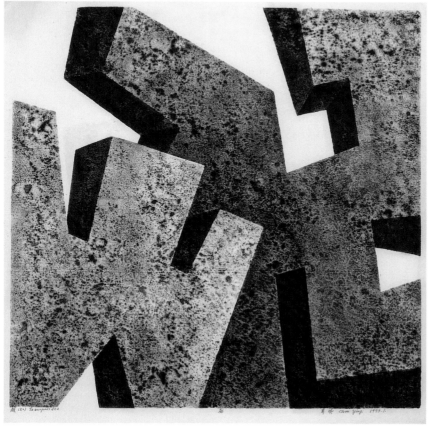

周瑛　越（之二）　1973
複合版畫　85×84.2cm

三件高彩的〈吉祥（之一、之二、之三）〉（1975）極為少見，造形組合完整，也沒有上述漸層、肌理的處理，之後也沒有類似作品。構圖對稱如平面設計，造形組成緊湊而具理性，配色對比鮮麗，隱約可見的古代錢幣（刀幣、布幣）造形，帶有東方氣息，但又因為是平面構成，也有現代氣息。

未完成的圓圈C形，首度出現在1973年的〈構〉(P.141)。肌理厚重、明暗漸層的三片黛藍造型橫擺著，中間夾著像10的阿拉伯數字，0的左邊有開口，開口內外各含小暗紅圓形各一顆，相互呼應，動感內斂（狀若「龍吐珠」）。被凹彎的C字型狀加上圓形的內外呼應，是他特別鍾愛的「造型密碼」，在各系列中反覆使用可以看得出來。〈作品89-7〉（1989，P.140左下圖）裡樸素的C字型，既可獨撐大局，又可搭配點與線，譜出更複雜的構成協奏曲目。最後，肌理的處理近似石片，頗為厚

[右頁圖]
周瑛　吉祥之二　1975
絹版版畫　58×45cm

[左圖]
周瑛　吉祥之一　1975
絹版版畫　58×45cm
國立臺灣美術館典藏

[右圖]
周瑛　吉祥之三　1975
絹版版畫　58×44.2cm
國立臺灣美術館典藏

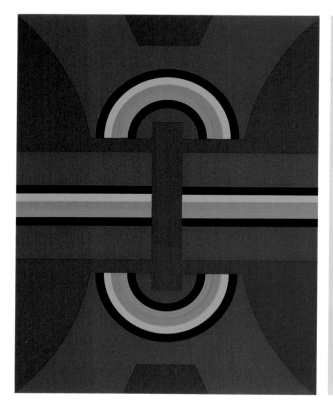
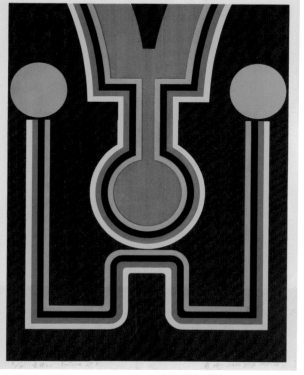

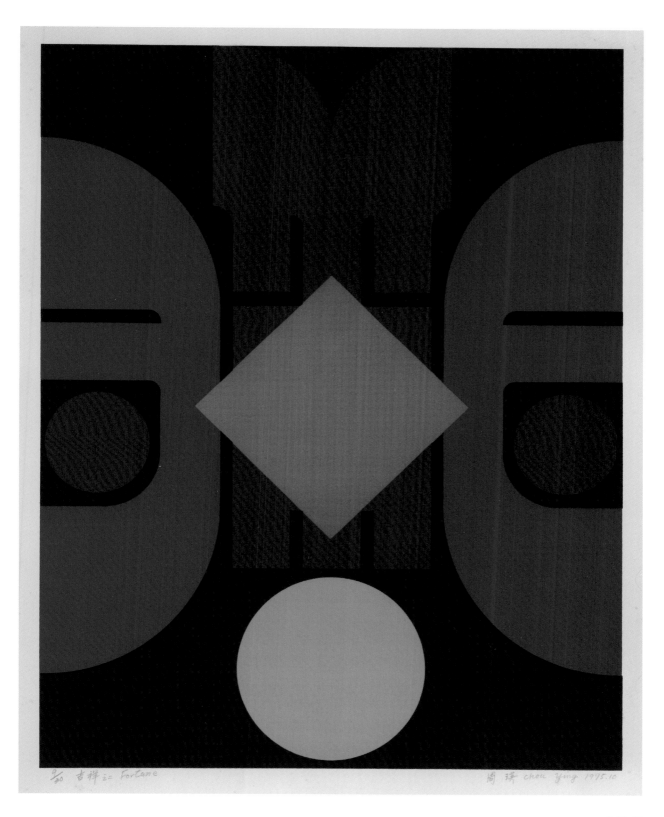

9/20　吉祥三二 Fortune　　　　　周瑛 chou ying 1975.10

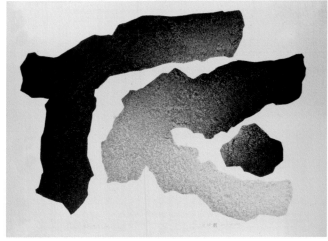

[上圖] 周瑛　作品89-3　1989　複合版畫　115×148cm
[左下圖] 周瑛　作品89-7　1989　複合版畫　115×148cm　國立臺灣美術館典藏
[右下圖] 周瑛　作品89-9　1989　複合版畫　115×148cm

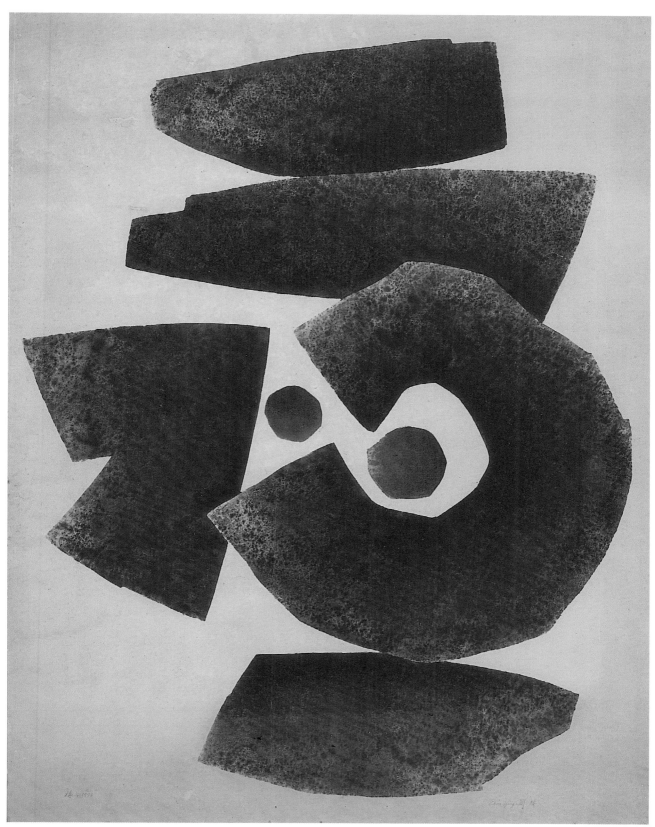

周瑛　構　1973　複合版畫　130×94cm

重，為「石之頌」系列埋下伏筆，同時又有書法短線條的書寫感。可以說是風格定形的作品。

不過，周瑛在開發新創風格並且準備展覽之際，因同道搶先發表，只得臨時喊停。當時的學生曾聽聞周老師數度慨歎：「你的作品先發表，你就是發明，你跟著發表一樣的東西，你就是抄襲。」這一段軼事所指何人，就隨風而去。周瑛繼續實驗創新，於是有了「石之頌」系列。

▋巔峰之作「石之頌」系列 (1980-1990)

周瑛的〈石之頌（三）〉(P.113) 獲得1983年中華民國國際版畫展文建會主任委員獎，震驚了大家。何政廣回憶說，當時他聽到這個消息時，非常驚訝，才知道老師有厲害的「這一招」。他的得獎感言如下：

我做版畫是由木刻入手，其後嘗試各種素材的表現，得獎作品〈石之頌（三）〉，是我試圖以中國傳統人文精神表現抽象化之繪畫概念，以幾個單純又具現代變化的造形，互相疊置，展開彼此互為呼應的關係，襯托出整件作品的動勢和張力來。我認為〈石之頌〉作品還是藉造形傳達寧靜致遠的那股勃發生意的心理現象。

由此看來，周瑛不再滿足於西方現代造型發展的研究心得，開始加入自我文化的因素，當然也可以想見是受到當時中國現代畫運動的氛圍感染，更多的是來自他藝術軌跡的反芻，總和為文化認同的表現。

除了透露原先探索的諸多元素：量體造型、肌理質感、造型抽象、排列組合、空間營造、形態動勢、書寫線條、去背留白、對比漸層、重疊交錯之外，〈石之頌（三）〉加入了新的元素：捲曲與崎嶇的邊緣。造型組構更為自然，活像澳洲原住民樹皮畫的剝落樹皮懸掛在半空中晃動的感覺，優雅自然，意味無窮，沉靜中蘊含動勢。這是周瑛獨有的造型語言，在歷經理論研究與實踐研發之後的甘美果實，有著「萬物靜

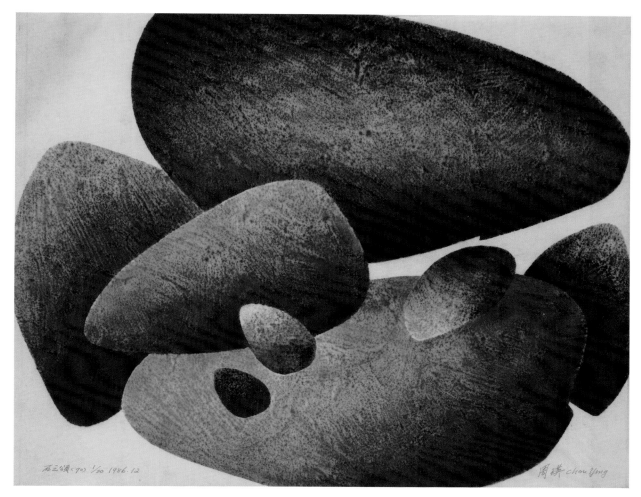

石之頌(90) 1/20 1986.12

周瑛 chou ying

周瑛　石之頌70　1986
複合版畫　71×90cm

觀皆自得」的內斂與內蘊。1987年第二次獲得同樣獎項的作品〈作品87-
4〉(P.118)，更像毛筆分岔的書寫律動，一氣呵成，韻味與力道俱足。

　　稍早1980年代有一件名稱不詳的作品 (P.55)，不規則線條交錯重
疊，肌理也是不規則的皺褶，不是他一般處理的漸層明暗方式，讓人想
起李錫奇在1964年以帆布皴擦出來的系列，或劉國松的拓墨畫期（1961-
1966）的作品，當然創作理念及演變軌跡不盡相同，殊途同歸，都是現
代中國畫或中國現代畫的開發創造。

　　另外，「石之頌」系列在1986年有一件真正看起來是立體的綠色石
頭飄浮的作品（〈石之頌70〉），因為過於寫實指涉，缺乏象徵或隱喻的

想像力與藝術力，不甚成功，後來也沒有相關系列的創作出現。

其他系列作品，優游自在，游刃有餘，一點、一線、一面，或連結或分散，或翻轉或崩裂，均是周氏藝術語言的展現。一些直邊造型排列的作品讓人聯想到山水畫的韻味，趣味簡潔而優雅，彷彿是一首首的詞曲，並有現代品味──更正確地說是現代東方品味。

周瑛的蛻變，化蛹現代，已脫殼振翅高飛。同時間，他已悄悄發展另一系列的實驗與探索。因為，真正的藝術家，是不會滿足於原地踏步的。

▌不定形嘗試（1985-1996）

這一系列的不定形嘗試，像是自動性技法，似乎有意要去除人為介入，讓色料形成自然的竄流，自成一格。這些實驗性作品都體現了現代主義的繪畫原理。在功成名就的「石之頌」系列之後，這樣的突兀之舉，和後來木頭裂紋的創作系列有「暗渡陳倉」之感。1985年的兩件純肌理無造型的〈作品85-10〉、〈作品85-15〉，透露創作再出發的訊息。〈作品88-6〉（1988），抖動的黑色線條在畫面流竄，擁擠的空間再填上紅綠色彩，重回「滿版」畫面，沒有留白，仍有一點點書寫性，但視覺性更勝。〈作品88-7〉（P.146上圖）、〈作品88-8〉（P.147上圖）、〈作品88-9〉（P.146下圖）、〈作品88-10〉（P.147下圖）、〈作品89-15〉被放入周瑛1989年在史博館國家畫廊的畫冊《周瑛CHOU YING》內，該畫冊底頁則是上面的〈作品88-6〉，足見這系列受到畫家本人重視的程度。〈石之頌21〉（1988，P.151）很特別地把彩色鋸齒線條和石紋圖形並置，是罕見作品。1990年的三件油彩〈作品90-2〉、〈作品90-3〉、〈作品90-4〉，筆觸畢現，動感強烈。1989年的幾件石膏板（〈作品89-27〉（P.150上圖）、〈作品89-29〉（P.150下圖）），關注於石膏硬化後的紋路變化，讓紋理自身構成畫面，也是現代繪畫觀念純

〈作品88-6〉為個展畫冊封底作品。

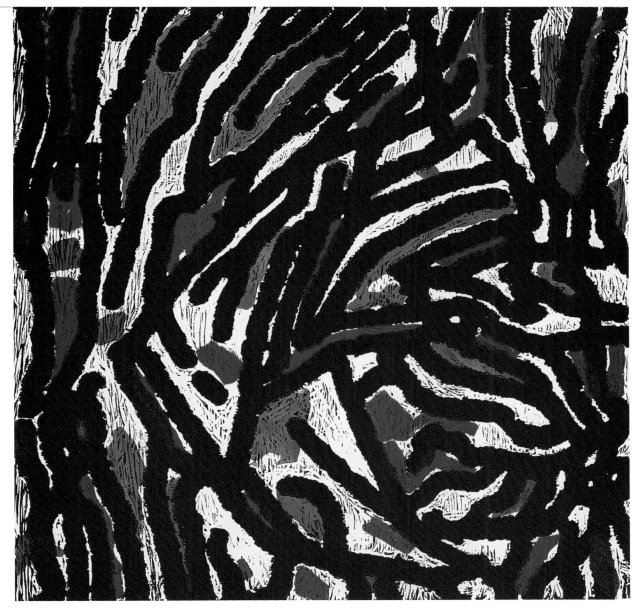

周瑛　作品88-6　1988
木刻版畫　60×60cm

粹性與「自主化」（autonomy）的展現（如上所說「自成一格」）。1990年
的〈無題（一）〉、〈無題（二）〉（P.83左、右圖）以真正的繩線裝置、黏貼，
產生立體感，可以看作是扭動線條的另類思考；畫面分割在後來的木裂
紋拼貼成為背景的主要處理方式。

　　1992年的〈作品92-1〉（P.148上圖）、〈作品92-2〉、〈作品92-2-10〉，延伸到
1996年的〈聚〉（P.148下圖）、〈聚-1〉（P.149上圖）、〈聚-2〉（P.149下圖），仿如木刻版
畫底板狀並直接上色作品，沒有中心主題，向畫面外延伸，彷彿是圖樣
設計的截取稿。曾有一段不短時間（1960年代），因為家境困頓，周瑛曾

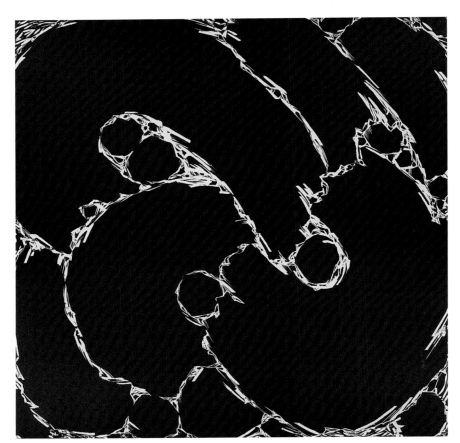

周瑛　作品88-7　1988
木刻版畫　60×60cm

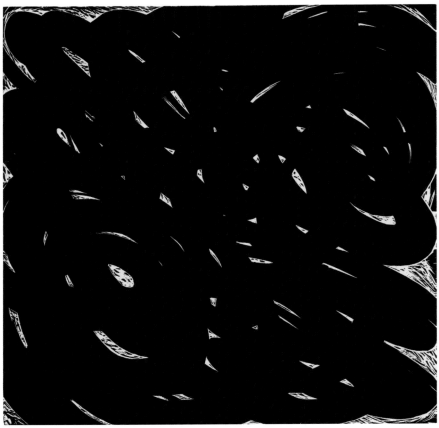

周瑛　作品88-9　1988
木刻版畫　60×60cm

周瑛　作品88-8　1988
木刻版畫　60×60cm

周瑛　作品88-10　1988
木刻版畫　60×60cm

148

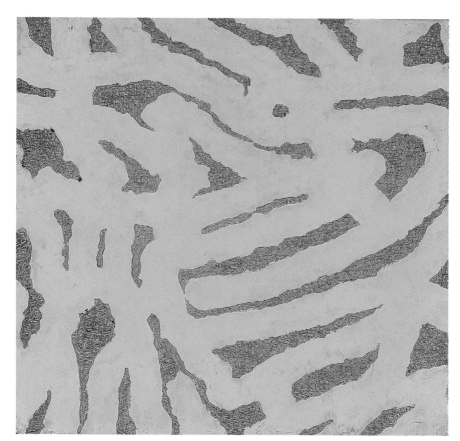

[左頁上圖]
周瑛　作品92-1　1992
油畫材　80×100cm

[左頁下圖]
周瑛　聚　1996
複合媒材　180×240cm

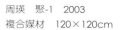

周瑛　聚-1　2003
複合媒材　120×120cm

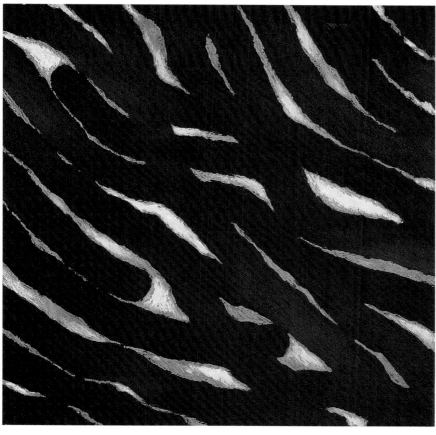

周瑛　聚-2　2003
複合媒材　120×120cm

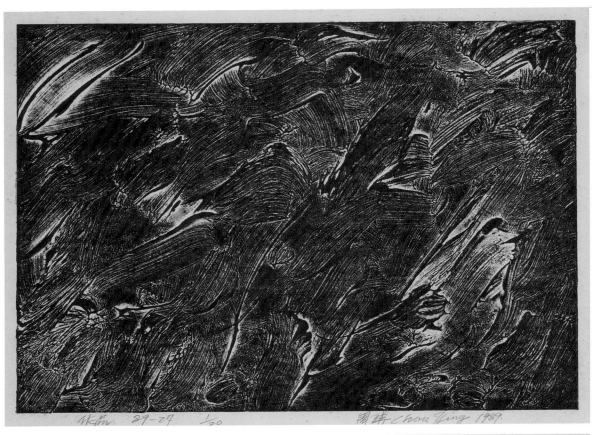

作品 89-27 1/20　　　　　周琦 Chou King 1989.

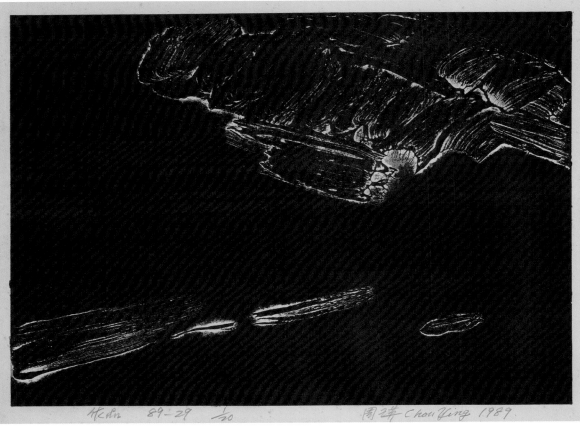

作品 89-29 1/20　　　　　周琦 Chou King 1989.

接布料圖案設計的工作用以貼補家用。他曾向畫商賒帳買了顏料和畫布，為該商人畫了一張所謂的「外銷風景畫」，結果被畫商私藏不外賣，因為不是「俗畫」，並勸他不要浪費藝術才華，「委身賣藝」。後來周瑛就用剩餘的顏料畫了四張幾何創作參加校慶展覽。從這些作品，或可推想當時的那四件抽象油畫的模樣了。

▌木紋裝置（1995）

　　複製紋樣，不如讓木紋自身說話！謎樣的紋樣終於在他的創作後期大方地出現：「木之讚」系列。這些長寬各180公分及120公分的「大」作，在周瑛齊備西方藝術觀念、融會東方符碼、深化造型、凝鍊構成之後，應是值得耐人尋味的。此時，工藝勞動的痕跡遠遠比手的刻劃與描繪來得多，所謂making大於painting，因此藝術的純粹性提升了，「現成物」的觀念引進來了，裝置與拼貼藝術的意味濃厚，讓作品跳脫原先設

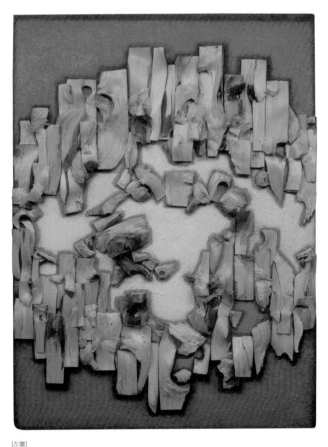

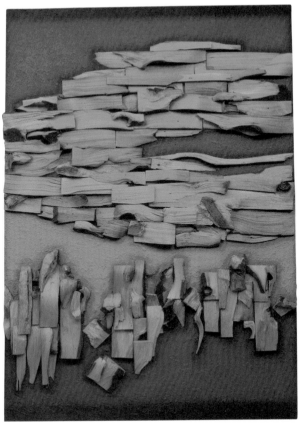

[左圖]
周瑛　生之初　1995
複合媒材　180×120cm

[右圖]
周瑛　大河之聲　1995
複合媒材　180×120cm

[右頁圖]
周瑛　芸芸眾生　1995
複合媒材　180×120cm

定的明暗或疊加的立體感。

　　作品不但厚重，取的題目也慎重，頗有象徵意味：〈生之初〉用木片排列出內外兩橢圓，狀似母親的肚子與子宮，以三種顏色暗紅、白灰與土棕區隔。〈有小鳥的樹〉（P.123）狀似樹的典型，樹叢有鳥和散置樹葉形狀，微觀與宏觀均有可觀趣味。〈芸芸眾生〉以兩個橢圓間夾著一個口字型，是否「眾生云云」、「眾口鑠金」的弦外之音，耐人尋味。背景也有凹凸處理，簡明扼要又不失豐富之美。〈大河之聲〉一樣是上下三段式背景構圖，由橫直木片貼合成的兩組造型呼應。另外，一些作品反射他的嘔心瀝血力作「石之頌」系列。〈祈（二）〉和發展初期作品〈祈〉同名，圓形點是他重要的造型材料；〈月明〉（P.156左圖）、〈舞之越〉、〈山非山〉（P.154）活脫像是初期「探索構成、突破藝境」的翻版，

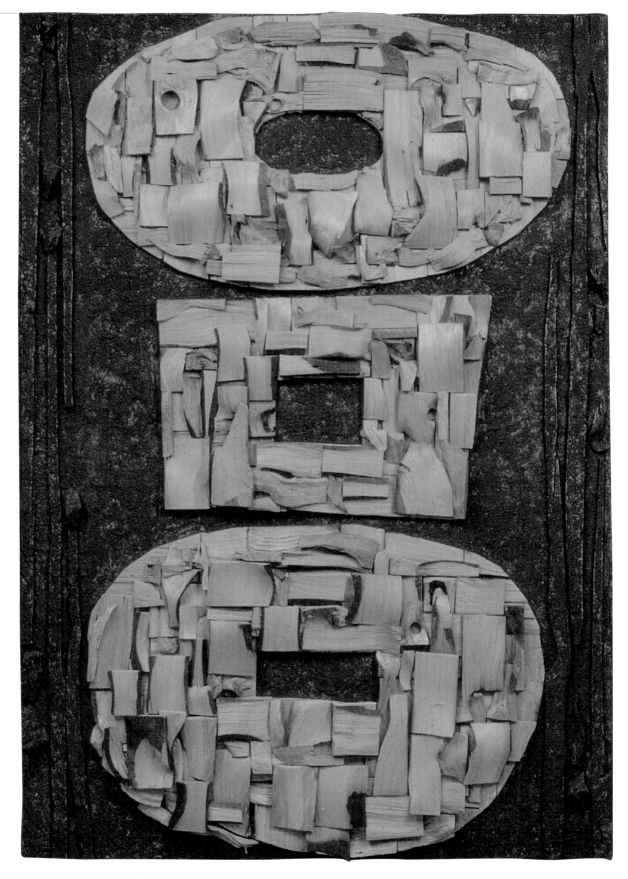

周瑛　山非山　1995
複合媒材　122×122cm
國立臺灣美術館典藏

只不過拓印肌理的任務交給木頭本身去完成。〈祈（一）〉的滿版拼貼可
和雕塑家朱銘的人間系列（1980-）作有趣的比較。一些作品，把木頭塗
色後簡約排列，具有哲學冥思之感，也像悠揚的樂曲，如〈窗〉、〈古城
戀〉、〈宮之牆（一、二）〉。這一系列的藝術意涵和周瑛藝術生涯的聯
結，尚待後人詮釋發掘。

周瑛　宮之牆（一）
1995　複合媒材
122×122cm×13
國立臺灣美術館典藏

周瑛　宮之牆（二）
1995　複合媒材
122×122cm×13
國立臺灣美術館典藏

▋臺灣藝術的紋理

　　戰後臺灣美術史中，1960年代以五月、東方兩畫會為主的現代中國畫／中國現代畫運動是重要的階段，形成了第一波臺灣美術的現代藝術運動，更奠定臺灣現代藝術的發展基調：現代、中國與本土的整合或融接。然而，這種文化間的協商並非全然和諧，而是充滿了問題與挑戰，藝術的張力因此而起。觀念的革新、主題與體裁的調整、形式的變遷是必然的現象，然而創作技術的開發也是不可或缺的因應之道。例如，年輕輩藝術家中五月畫會的劉國松揭櫫「革中鋒的命」及「抽筋剝皮皴」、東方畫會的李錫奇以布拓表現書法墨韻、「藝術老兵」周瑛從構成抽象與模板拓印法來表現東方韻味等等，在在顯示此時期新觀念的崛起與新技法的開發同步。誠如楚戈所評，周瑛的創作，特別是拓印風格，對當時的中國人而言，「顯得特別突出，另有一種扣人心弦的說服力。」拓印、摩擦等技法取代了用筆，似乎是這個理念的實踐。其肌理

所呈現的效果和筆墨運作有視覺上
的親近性（affinity）卻無需直接借
助毛筆的筆墨傳統，因此取得「東
方」藝術的氛圍（如氣韻美學、留
白、甲骨文符號、書法線條等），
同時更接近西方抽象藝術表現。創
作技法和現代中國畫／中國現代畫
運動的關係及其藝術意涵，這種嘗
試或可有助於我們進一步剖解在地
美術現代化的路徑與策略，「重述
／塑」臺灣美術史，周瑛是經典例
子之一。

周瑛　名稱未詳　1988
複合版畫　60×60cm

　　周瑛積極觀摩別人創作，研究世界藝術現代思潮，最後咀嚼精華、
吐絲成綢。他曾比喻：「不能一味描紅、或只看字帖寫字啊。」他的印
痕拓紋不只是轉印技巧的浮面表現，他的藝術開創精神與藝術創作思
惟，正是臺灣現代藝術實踐的最佳寫照，在亞洲、在世界藝壇，都是獨
樹一幟。

　　他的藝術，真是「大器晚成，大象無形。」

2015年福建師範大學美術學
院舉行「山高水長：周瑛先生
回顧展」，參加開幕之貴賓合
影。

周瑛生平年表

1922	・一歲。出生於福建長汀，至十七歲進入高中前，曾於家鄉長汀的教會幼稚園、長汀小學及長汀中學就讀。
1938	・十七歲。就讀福建省立師範學校（後從福州烏石山遷至永安，改名省立永安師範學校），接受基礎藝術及美術教師訓練，學習漢磚、碑拓、青銅、甲骨、陶瓷等中國工藝知識。
1942	・二十一歲。自省立永安師範學校藝術科畢業，擔任教師。
1945-48	・二十四至二十七歲。進入福建師專藝術科就讀，學習圖案設計、工藝美術、素描、木刻、水彩、油畫、報紙美編等課程，受教於唐守謙、謝投八、吳啟瑤、唐一帆、宋秉恆、林椿、吳壽祺等教授。
1948	・二十七歲。自福建師專藝術科畢業後來臺，於臺灣省立臺北師範學校（今國立臺北教育大學）擔任美術教師，歷任副教授、教授等職位，直至退休。
1957	・三十六歲。參加第4屆巴西「聖保羅國際雙年展」。
1971	・五十歲。參加第11屆巴西「聖保羅國際雙年展」。
1972	・五十一歲。至漢城（今首爾）參加第2屆「韓國國際版畫雙年展」。
1973	・五十二歲。參加巴黎「中華民國現代藝術展」，以及於香港、臺北、紐約舉行的「當代中國藝術家版畫展」。
1974	・五十三歲。獲頒中華民國畫學會「金爵獎」。
1975	・五十四歲。參加於臺北舉辦的「中國現代版畫展」。
1976	・五十五歲。參加於臺北舉辦的「中國現代版畫展」。
1982	・六十一歲。參加義大利舉辦的「中國現代畫家」聯展。
1983	・六十二歲。作品參加「中華民國國際版畫展」，獲文建會主委獎。
1984	・六十三歲。於臺北一畫廊舉行「周瑛版畫個展」。 ・參加臺北市立美術館「當代版畫展」與「第二類接觸展」。 ・赴日參加「中日交換展」。
1985	・六十四歲。個展於臺北阿波羅畫廊舉行。 ・參加臺北環亞藝術中心「中菲現代畫展」。 ・至漢城（今首爾）參加第1屆「亞細亞國際美展」。
1986	・六十五歲。個展於臺中文英館、中壢桃園縣立文化中心藝術館舉行。 ・參加臺北「中國現代繪畫回顧展」、香港「臺北現代畫1986香港大展」。
1987	・六十六歲。獲中華民國第3屆「國際版畫雙年展」文化建設委員會主委獎。
1988	・六十七歲。自臺灣省立臺北師範學院（今國立臺北教育大學）教授職退休。
1989	・六十八歲。個展於國立歷史博物館國家畫廊舉行。
1990	・六十九歲。作品於臺北時代畫廊展出。 ・創作轉向油畫及複合媒材的繪畫表現，作品色彩奔放、筆觸灑脫。

1991	· 七十歲。作品於美國芝加哥Perimeter Gallery展出。
1994	· 七十三歲。參加國立歷史博物館「中日版畫交換展」、高雄市立美術館「臺灣地區繪畫發展回顧展」。 · 參加東京都美術館「日本第62回版畫展」。
1996	· 七十五歲。於臺灣省立美術館(今國立臺灣美術館)舉行個展「周瑛畫展」。 · 參加高雄市立中正文化中心「亞洲國際版畫展」、國立歷史博物館「中義版畫展」、臺灣省立美術館「全省美展五十年回顧展」。
2011	· 九十歲。逝世於臺北。 · 國立臺北教育大學舉行「周瑛教授紀念畫展」。 · 作品參加關渡美術館「SKY－2011亞洲版／圖展」,以及於國父紀念館中山畫廊、國立臺灣美術館、臺南市立文化中心展出的「百歲百畫──臺灣當代畫家邀請展」。
2013	· 國立歷史博物館舉行個展「周瑛畫旅:山外山」。 · 關渡美術館舉行個展「周瑛印紀」。
2015	· 作品於臺南第22屆「全國版畫展」展出。 · 福建師範大學美術學院舉行個展「周瑛印紀:山高水長」。 · 瑞士巴塞爾大學孔子學苑舉行個展「周瑛畫旅:山外山」。
2016	· 國立臺灣美術館舉行個展「石木傳奇:周瑛作品捐贈展」。 · 國立臺灣藝術大學有章藝術博物館舉行個展「抽象周瑛」。
2017	· 「周瑛、周子荐聯展」於上海藝術博覽會展出。
2018	· 高雄佛陀紀念館舉行「石木傳奇＋宇塵:周瑛、周子荐聯展」。 · 《家庭美術館──美術家傳記叢書──痕紋‧印紀‧周瑛》出版。

▋參考資料

· 何政廣,《美的情愫:藝術家與我》,臺北:藝術家,2015。
· 周瑛,《山高水長 周瑛印紀》,福建:福建師範大學美術學院,2015。
· 周瑛,《木石傳奇:周瑛作品捐贈展》,臺中:國立臺灣美術館,2016。
· 周瑛,《兒童繪畫研究》,1963,未出版。
· 周瑛,《周瑛CHOU YING》,臺北:國立歷史博物館,1989。
· 周瑛,《周瑛印紀》,臺北:國立臺北藝術大學關渡美術館,2013。
· 周瑛,《周瑛印紀》,福建:福建師範大學美術學院,2015。
· 周瑛,《周瑛畫旅:山外山》,臺北:國立歷史博物館,2013。
· 周瑛,《現代造形藝術的研究》,1966,未出版。
· 洪維健,《從二二八到鄉土情‧大陸木刻家的臺灣印象》,2013/8。(紀錄片)
· 國立臺灣美術館,《時代的他者──二二八年代的美術見證》,臺中:國立臺灣美術館,1994。http://www1.ntmofa.gov.tw/228/menu.html。
· 黃冬富,《踏實 穩健 韌性──戰後臺灣小學美術師資養成教育》,臺北:藝術家出版社,2018。
· 廖新田,《線形‧本位‧李錫奇》,臺中:國立臺灣美術館,2017。

▋感謝:本書承蒙周瑛家屬周子荐先生授權圖版使用,以及藝術家出版社等提供資料及圖版等相關協助,特此致謝。

家庭美術館／美術家傳記叢書

痕紋・印紀・**周 瑛**

廖新田／著

發 行 人｜陳昭榮
出 版 者｜國立臺灣美術館
地　　址｜403 臺中市西區五權西路一段 2 號
電　　話｜（04）2372-3552
網　　址｜www.ntmofa.gov.tw
策　　劃｜林明賢、何政廣
審查委員｜蕭瓊瑞、廖新田、謝東山、白適銘、廖仁義
　　　　｜陳瑞文、黃冬富、賴明珠、顏娟英、林素幸
　　　　｜石瑞仁、林保堯、楊永源、潘小雪
執　　行｜林振莖
編輯製作｜藝術家出版社
　　　　｜臺北市金山南路（藝術家路）二段 165 號 6 樓
　　　　｜電話：（02）2388-6715・2388-6716
　　　　｜傳真：（02）2396-5708
編輯顧問｜王秀雄、謝里法、黃光男、林柏亭、蕭瓊瑞
總 編 輯｜何政廣
編務總監｜王庭玫
數位後製總監｜陳奕愷
數位後製執行｜陳全明
文圖編採｜洪婉馨、朱珮儀、蔣嘉惠
美術編輯｜王孝嫩、吳心如、廖婉君、郭秀佩、張娟如、柯美麗
行銷總監｜黃淑瑛
行政經理｜陳慧蘭
企劃專員｜徐曼淳、朱惠慈、裴玳諼

總 經 銷｜時報文化出版企業股份有限公司
倉　　庫｜桃園市龜山區萬壽路二段 351 號
電　　話｜（02）2306-6842

南部區域代理｜臺南市西門路一段 223 巷 10 弄 26 號
　　　　　　｜電話：（06）261-7268
　　　　　　｜傳真：（06）263-7698
製版印刷｜欣佑彩色製版印刷股份有限公司
裝　　訂｜聿成裝訂股份有限公司
電子出版團隊｜圓滿數位科技有限公司

初　　版｜2018 年 10 月
定　　價｜新臺幣 600 元

統一編號 GPN　1010701471
ISBN　978-986-05-6714-4

國家圖書館出版品預行編目資料

痕紋・印紀・周 瑛／廖新田 著
-- 初版 -- 臺中市：國立臺灣美術館，2018.10
160面：19×26公分 （家庭美術館）

ISBN　978-986-05-6714-4　（平裝）

1.周瑛　2.藝術家　3.臺灣傳記

909.933　　　　　　　　　　　　107015031